KB124477

# 여가, 선인들의
# 지혜와 여유

6 한국국학진흥원 교양학술 총서
고전에서 오늘의 답을 찾다

# 여가, 선인들의 지혜와 여유

한국국학진흥원 연구사업팀 기획 | **황병기** 지음

은행나무

| 일러두기 |

* 단행본과 학술지, 잡지는 『』로, 논문과 글 등은 「」로, 그림은 ' '로 표기했다.

# 차 례

# 어디까지가 여가이고,
# 어디부터가 노동인가?

노동이 개인의 물질적 자산을 늘려주면 줄수록 물질
적 풍요를 갈구하는 개인은 노동에 매몰되는 경향이 있
다. 노동을 통한 자산의 형성은 근대 산업사회 이후 폭
발적으로 증가했는데, 현대사회로 오면서 노동의 질적
가치에도 차이가 생겨나고 있다. 현대 정보사회는 육체
적 노동보다는 정신적 노동의 양이 늘어나고 있다. 그러
나 육체적 노동이든 정신적 노동이든 현대로 오면서 더
더욱 노동의 피로감을 해소하고 위안을 주고 이른바 힐
링하고자 하는 욕구가 커지고 있다.

노동하는 개인에게는 언제나 노동의 욕구와 그 반대
급부로서의 휴식의 욕구가 동시에 존재한다. 현대인의
휴식과 여가는 단순히 개인의 수요의 단계를 넘어서서
국가의 제도적 장치로서 시행되는 정도다. 국가가 국민
개개인의 노동의 피로도를 덜어주는 제도적 장치를 마
련해야 하는 것이 오늘날의 상황이다. 국가는 사용자와

노동자의 긴장 관계를 법률로 제도화하였고, 개인은 이 제도 아래서 노동과 여가를 동시에 추구해야 한다.

그런데 노동과 여가는 인간 생활의 두 요소 내지는 방식인데, 노동의 양적 차이와 질적 차이를 떠나서 옛선 인들도 여가에 대한 욕구가 상당했던 것 같다. 이 책에 서는 선인들의 여가 생활을 아홉 가지로 정리하고, 각각 의 여가 생활을 즐겼던 선인들의 고사를 함께 소개하고 자 한다. 그러나 여가가 아홉 가지만 있다는 것은 아니 다. 유흥이든 놀이든 관람이든 체험이든 노동 외적인 것 은 모두 여가라고 할 수 있다. 예를 들어 어업을 생업으 로 하는 사람에게 낚시는 근로 활동이자 노동이지만, 정 서적 안정과 건강 등을 위하여 근로 외에 하는 낚시는 여가 활동이다.

어디까지가 노동이고 여가인가는 개인의 차가 있을 것이다. 여기서는 생계와 관련된 행위인 노동 활동과 화

장, 수면 등의 생리적 활동 외의 활동을 여가로 규정하였다. 곧 노동 외의 인간 생활 전체를 여가로 분류하였다. 따라서 이 책에서 소개하는 여가는 한 권의 작은 책이라는 한계 내에서 다루어진 것일 뿐이다.

# 1장

# 여가란 무엇인가

여가란 사전적 의미로는 휴식을 겸한 다양한 취미 활동이 포함되는 경제활동 이외의 시간으로 개인이 처분할 수 있는 자유로운 시간을 말한다. '자유 시간' 또는 '레저'라고 칭할 수 있다. 한자로는 '여가餘暇'라고 쓰는데 '남는 겨를', '여유의 짬'이라는 뜻을 지니고 있다.

여가는 학업이나 직장 등의 업무에서 벗어나 개인이 재미와 흥미를 느끼는 일에 자유롭게 몰입하는 활동으로, 정신적이고 육체적인 균형을 위해 반드시 필요한 활동이다. 경제 발전과 더불어 생활의 여유가 많아지면 여가 활동 역시 증가한다. 근대 산업사회는 직장과 가정을 분리하였고, 아울러 생업과 여가도 분리되었다. 과거에는 노동과 여가가 동시 진행형이었다. 산업사회가 노동

을 시간으로 계산하기 시작하면서 노동시간 외의 시간은 휴식 시간, 여가 시간으로 인식되기 시작했다. 주말과 휴가, 근무 외 시간 등에 자신이 좋아하는 일을 찾아 그 일을 즐기는 과정에서 노동으로 지친 심신의 스트레스를 해소하며 재충전의 시간을 갖게 된다.

경제가 발전하면 소득이 증가하는 반면 근로시간은 단축되는 경향이 있다. 증가된 소득으로 더 많은 노동 외 활동을 찾아 소비하려 하기 때문이다. 노동 외 시간이 많아지면서 스포츠와 오락, 독서, 등산, 낚시 등의 여가 활동이 증가하게 된다. 개인적으로 취미 활동을 하기도 하지만, 인터넷·낚시·등산 동호회 등 같은 취미를 가진 사람들이 함께 어울려 여가를 즐기기도 한다. 이러한 여가 동호회는 개인이 직접 조직하기도 하고, 학교나 직장 등에서 복지 차원으로 조직을 대행하기도 한다.

노동과 비노동의 분리 현상은 산업사회가 발달하여 경제 발전이 이루어질수록 더 커져간다. 근로시간의 축소, 가처분소득의 증가 등은 여가 시간의 확대로 이어지기 때문이다. 학업, 직업 활동 등의 모든 노동에서 벗어나 자유롭게 즐길 만한 활동을 찾아 그것에 몰입하고 노동에서 비롯된 육체적·정신적 피로감을 해소하고 심

신을 치유하며 새롭게 재충전하고자 하는 욕구가 증가하고 있다.

한국 사회는 현대사의 불행을 맞닥뜨리면서 1960년대 초기만 해도 세계 최빈국이었다가 '한강의 기적'이라 불리는 경제적 대성공을 이루면서 노동의 질이 변하기 시작했다. 노동집약적 산업에서 서비스산업 중심으로 산업구조가 전환되면서 오히려 노동 외 시간을 확대하여 서비스산업을 성장시켜야 하는 시대를 맞이하였다. 이러한 추세 속에 한국은 2004년부터 주 5일 근무제를 시행하였다. 한 주에 이틀 또는 이틀 반이 휴식 시간으로 정착되면서 여가 활동 시간이 폭발적으로 증가했다. 등산, 낚시, 관광, 운동 등의 취미 활동 인구가 증가하고, 산업사회 초기에는 상류층 여가로 여겨지던 골프, 해외여행 등도 지금은 일반화·대중화되었다. 금기되던 도박이나 유흥마저도 새로운 서비스산업으로 여가 활동의 한 목록을 차지하고 있다.

현대인에게 여가 활동이라고 말할 수 있는 것들을 나열해보자. 노동 외의 활동이 곧 여가 활동이므로 가짓수가 사실상 무한대가 될 것이다.

- 스포츠 계열: 헬스, 골프, 수영, 사이클링, 배드민턴, 승마, 축구, 테니스 등.
- 취미 계열: 등산, 낚시, 여행, 사냥, 사진 촬영, 서예, 음악, 영화, 그림, 요리, 식도락 등.
- 오락 계열: 바둑, TV 시청, 경마, 경륜, 도박, 게임 등.
- 자기계발 계열: 독서, 명상, 요가, 글쓰기 등.
- 사회참여활동 계열: 봉사 활동, 환경 운동, 시민단체 활동 등.

이외에도 매우 다양한 활동이 있을 수 있다. 생계를 위한 목적 이외에 기분 전환, 힐링, 스트레스 해소, 자기 충전과 자기계발 등을 위한 활동이라면 모두 여가 활동 목록에 올릴 수 있다. 위에서 임의로 계열로 분류하였지만, 하나의 활동은 여러 계열에 소속되며 여가는 모두 취미 활동으로 귀속된다. 취미가 아니라면 노동의 영역에 해당할 것이기 때문이다. 예를 들어 등산, 낚시 등은 취미이자 스포츠이므로 어떤 이에게는 오락일 수 있고 어떤 이에게는 자기계발일 수 있다. 물론 개인이 노동을 취미로 여긴다면 그 노동은 그 개인에게 있어서는 동시에 여가 활동일 수 있다.

여가 활동 중에는 불건전한 것들도 많다. 음주, 가무, 경마, 경륜, 도박 등 사행성 여가 활동도 증가 추세에 있다. 사행성 여가 활동은 노동의 성과를 누리는 것이 아니라 좀먹는 것이기 때문에 피해야 할 활동이다.

그런데 과거 전통 사회의 여가 활동은 현대사회와는 많은 차이가 있다. 오늘날의 여가는 옛사람에게도 마찬가지로 여가이지만, 사회구조가 다르고 신분계층이 다르고, 문화예술이 다르기 때문에 여가라고 느끼는 활동이 현대인과는 다를 수 있다.

선인들의 글과 그림, 역사 문헌 등에 나타나는 여가 활동도 목록화해볼 수 있다.

- 기예: 말타기, 활쏘기, 시 쓰기, 음악, 서예 등.
- 풍속: 뱃놀이, 물놀이, 불놀이, 지신밟기, 연날리기, 팽이치기 등.
- 유흥: 음주, 가무, 사냥, 도박, 주색 등.
- 오락: 꽃구경, 달구경, 마당놀이 등.
- 자기계발: 독서, 참선 등.

한국 사회의 경제 규모와 산업구조가 고도화됨에 따

라 정부와 지방자치단체는 시민의 여가 활동을 위한 각종 체육 시설과 공원을 많이 만들고 있으며, 다른 한편으로는 여가 산업과 레포츠 산업의 인프라도 점점 발전하고 있다. 따라서 여가 활동을 위한 시설과 여가 활동의 종류가 점점 많아지고 있다.

여가 활동에서 특이한 것은 여가의 종류가 지리·환경 친화적이라는 것이다. 달리 말해 한국의 자연지리적 조건이 여가 활동의 종류를 구성한다는 것이다. 6·25전쟁 이후 70년 동안 한국 사회에서 가장 증가율이 높은 여가 활동은 등산이다. 외국에서 한국인에게는 등산 DNA가 있다고 평가할 정도로 한국인은 등산을 좋아한다. 약 70년간 폭발적인 등산 인구의 증가는 경제성장과 궤를 같이한 현상이다. 없던 취미가 소득 증가로 생겨난 것이 아니라, 국민성으로 잠재해 있던 등산 본능이 소득 증가와 발맞춰 성장한 것이다.

등산이 한국인이 가장 선호하는 여가인 것은 한국의 자연지리적 요건 때문이다. 한국인의 거주지 근처에는 대부분 산이 있으니 등산은 생활과 같았던 것이다. 지척에 물도 있어서 낚시를 여가로 하는 사람이 많은 것처럼 등산은 한국의 자연지리적 조건이 조장한 여가

활동이다. 산이 드문 나라에서는 등산이 여가 활동이 될 수 없다. 그래서 한국에서는 과거에 산에 오르는 것을 산놀이한다는 의미로 '유산遊山'이라 하였지만, 외국에서는 산의 정상을 밟기 위해 특별히 찾아가 올라가는 등반 내지는 등정 행위이다.

아무튼 한국인의 여가 활동은 다양해지고 참여 인구도 급증하였다. 이에 상응하여 여가 산업도 규모가 어마어마해졌다. 관광을 예로 들면, 일본 2020 도쿄올림픽은 COVID-19 사태로 1년 연기되어 2021년 7월에 개막했는데, 당초 아베 총리는 올림픽을 유치할 때부터 한국 관광객의 소비를 통해 일본 경제를 다시 부흥시킬 계획을 갖고 있었다. 일본의 꿈은 거의 산산조각 났지만, 아시아 유일의 선진 국가인 일본의 관광산업을 좌우하는 고객이 바로 한국인일 정도로 관광 여가 산업의 규모가 커진 것이다. 일본을 방문하는 관광객 3분의 1이 한국인이라니 한국인이 얼마나 여가 관광을 즐기는지 알 수 있다.

이렇게 관광객이 늘면 그에 상응하여 교통 시설, 숙박 시설, 식당 시설도 확충해야 한다. 정부와 기관은 여가 활동을 하는 시민을 위해 각종 힐링 공간, 관광 산책로,

특산물 개발 등의 인프라를 구축해야 한다. 또 여가 활동을 다양하게 즐길 수 있도록 레포츠 등의 여가 산업을 발전시켜야 한다.

현대 한국인의 여가 활동에는 개선해야 할 점들이 있다. 첫째가 사행성 여가 활동이다. 경마와 경륜에 몰리는 인구가 적지 않고, 심각하게는 국가와 지방자치단체가 카지노 도박을 합법적으로 용인하고 있는 것이다. 사행성 도박의 중독성은 매우 심각하다. 둘째는 여가 산업에 의한 환경 파괴다. 골프장 등의 위락 시설 건립은 환경 파괴를 불러오고, 낚시는 중금속 오염을 유발하며, 스키장 건설은 산림 파괴를 조장한다. 셋째는 가족 단위의 여가 활동이 부족하다. 한국은 가족 단위를 위한 여가 문화가 덜 발달되어 있다. 가족이 함께하는 건전한 오락, 자기계발 및 사회 참여 활동 등을 개발하고 발전시켜야 한다.

그러나 여가의 개념과 내용은 모든 개인에게 동일할 수 없으며, 몇 가지 조건들에 영향을 받는다.

첫째는 경제적 조건이다. 어쩌면 개인의 경제적 조건은 여가 활동에서 가장 중요한 부분이다. 경제적 조건에 따라 여가의 종류와 여가를 즐기는 시간은 물론 여가의

성격도 달라질 수 있다. 최근에는 여가가 산업화되면서 그 차이는 더 벌어지고 있다. 개인의 경제적 조건과 상관없이 현재의 조건을 그대로 활용하여 여가 활동을 즐길 수도 있다. 그런데 현대인은 산업화·도시화·정보화된 환경에서 살아가기 때문에 개인의 경제적 상황에 따라 여가가 달라질 수밖에 없다. 한국은 지난 70여 년간 비약적인 경제 발전을 이루면서 여가의 양적·질적 측면에서 상당한 변화가 일어났다. 힐링을 위해 주목받는 여가 활동으로 '걷기'가 있는데, 아마도 걷기 자체가 여가 활동으로 인식되기 시작한 것은 그리 오래된 일이 아닐 것이다. 가볍게 동네 한 바퀴 걷던 것이 지금은 주변의 산마다 강마다 둘레길이 생겼고, 특별한 장소를 걷기 위해 비행기를 타고 제주도 올레길을 가기도 하고 배를 타고 청산도 둘레길을 찾아가기도 한다. 나아가 머나면 유럽의 스페인까지 가서 산티아고 순례길을 걷는 사람들도 많다. 경제적 여건만 허락된다면 조만간 달 표면 걷기도 여가 활동의 목록에 추가될지도 모른다.

1997년 IMF 경제위기로 마냥 성장할 것만 같던 여가 산업은 개인의 실직과 기업의 도산 등으로 경제적 여건이 반전되면서 한때 무너지다시피 하였다. 한국인은

금 모으기 운동에 참여하면서 슬기롭게 국난을 극복했지만, 20여 년이 지난 오늘날에도 그 여파는 남아있다. 2021년 7월 3일부로 유엔 기구인 UNCTAD(국제연합무역개발협의회)는 '한국은 선진국'이라고 공식 선언했는데, UNCTAD는 개발도상국의 산업화와 국제 무역 참여 증진을 지원하기 위해 설립된 유엔 산하 정부 간 기구로 195개 국가를 회원국으로 두고 있으며, 우리나라는 1964년 3월에 가입했다. UNCTAD 역사상 개발도상국에서 선진국으로 지위가 상승한 나라는 대한민국이 유일하다. 그럼에도 IMF 경제위기로 인해 타격을 입은 개인의 여가 활동은 여전히 위축된 부분이 있다.

최근 미국의 멀티미디어 엔터테인먼트 OTT 기업인 넷플릭스에서 한국의 총 9편짜리 드라마 〈오징어 게임〉을 선보였는데, 넷플릭스가 서비스를 제공하는 전 세계 83개국에서 모두 시청률 1위를 기록했다. 이 드라마에는 '무궁화꽃이 피었습니다' 게임, '달고나 뽑기' 게임, '줄다리기' 게임, '딱지치기' 게임, '구슬치기' 게임, '징검다리 건너기' 게임, 그리고 드라마의 제목이기도 한 '오징어' 게임 등이 등장한다. 어렸을 적, 또는 딱히 가지고 놀 만한 것이 없던 가난했던 시절의 향수 어린 게

임들이다. 과거와 현재의 게임의 종류가 달라지는 것은 상당 부분 경제적 조건의 변화가 원인이 된다.

둘째가 사회문화적 조건이다. 여가는 개인이 속한 사회의 이데올로기와 구조 등에 따라서 달라질 수 있다.

현재 중국의 정식 국명은 '중화인민공화국'이지만, 인민이 함께 만들어가는 공화국이라기보다는 최근 들어 1당, 혹은 1인 독재의 모습을 강하게 띠고 있다. 미중 갈등과 코로나 사태로 인한 국제적 갈등으로 점점 더 봉쇄되어가고 있는 중국이 최근 일련의 조치를 취했는데, 그 가운데 흥미로운 것이 두 가지 있다.

첫째는 제2의 한한령限韓令이다. 중국의 SNS 웨이보는 2021년 9월 6일 한국 연예인 팬클럽 계정에 대해 30일 정지 조치를 취했다. 정지 대상에는 방탄소년단(BTS)을 비롯한 NCT, 엑소(EXO), 아이유 등의 팬 계정이 포함됐다. 또 BTS의 RM·진·제이홉 개인 팬클럽 계정, NCT의 재현·마크·재민·태용 개인 팬클럽 계정, 레드벨벳의 슬기, 소녀시대 태연, 블랙핑크의 로제·리사 개인 팬클럽 계정 등도 30일간 정지시켰다. 웨이보는 공지를 통해 "비이성적인 스타 추종 행위를 단호히 반대하고 엄정 처리할 것"이라고 밝혔지만, 구체적으로 어떤 문제

를 일으켰는지에 대한 설명은 하지 않았다.

둘째는 청소년의 게임 규제이다. 중국 정부는 2021년 8월 30일 미성년자의 평일 온라인 게임 이용 차단이라는 강도 높은 규제안을 고시했다. 그 골자는 청소년들에게 평일을 제외한 주말과 공휴일에 하루 1시간씩 정해진 시간에만 온라인 게임을 이용할 수 있도록 한 것이다. 이번 고시는 기존 중국의 게임 규제 중 최고 수준이다. 지난 2019년에는 18세 미만 청소년의 하루 게임 이용 시간을 평일 1시간 30분으로 제한한 바 있다. 또 최근에는 중국 정부의 게임 규제에 호응하여 인터넷 미디어 기업인 텐센트가 미성년자의 평일 하루 이용시간을 1시간 30분에서 1시간으로 단축하고, 휴일 이용시간도 3시간에서 2시간으로 줄이기도 했다.

청소년들이 누릴 수 있는 여가 가운데 거의 전부라고 할 수 있는 게임을 규제한다면 중국의 청소년들은 무엇을 통해 힐링할 수 있단 말인가. 여가는 자기만이 자유롭게 쓸 수 있는 시간적 여유로서, 감정적 몰입을 할 수 있는 정서적 여유의 시간이다. 사회의 구조와 환경에 의한 개인의 억압은 스트레스로 작용하며 새로운 가치를 찾게 하는 모순적 상황을 만든다.

이외에도 사회문화적 여건에 따라 여가는 달라질 수 있다. 개인주의적 사회와 집단주의적 사회의 여가는 그 모습이 다를 것이다. 웰빙을 추구하는 여가의 형태도 종교적 신념에 따라 변화할 수 있고, 채식주의자의 여가는 채식을 지향하지 않는 이들의 여가와 다를 수 있다. 여성의 권리가 얼마나 보장되는지에 따라 일부 문화권에서는 여성의 여가 활동이 상당한 제약을 받기도 한다. 한국인의 경우 신앙과 종교에 따라 매우 다른 여가의 형태를 보이기도 하는데, 불교 신자는 참선과 채식 등을 여가 활동으로 여기며, 기독교 신자는 새벽 기도와 전도 활동, 부흥 운동 등을 여가로 여기는 것 같다.

셋째가 지리환경적 조건이다. 이것은 자연환경이 인간에게 끼치는 영향과 관계가 있다. 한국에서 등산이 생활화된 여가 활동이 된 것은 산이 곁에 있는 자연환경 때문이다. 일본에서 목욕 문화가 발달하고 온천 여행이 여가 활동이 될 수 있었던 것은 습기가 많고 더운 기후적 조건과 화산지대로 이루어진 지질 조건이 복합적으로 작용했기 때문이다. 반면에 중국에서 목욕 문화가 상대적으로 덜 발달하고 차※ 문화가 발달한 것도 자연환경 때문이다. 중국은 내륙을 흐르는 큰 강이 기나긴 거

리를 흐르면서 오염되는 경우가 많아 탁하여 수질이 좋지 않았고, 회분이 많아 음용하기가 어려워 물을 반드시 끓여 먹어야 했다. 이에 차의 오염 물질 흡착 기능을 활용하여 물을 차와 함께 먹어야만 했다. 차의 종류도 다양하고 다도茶道도 고도로 발전했으며 관련 산업의 규모도 상당하다. 한국의 차 문화도 오랜 역사를 가지고 있긴 하지만, 차를 마시는 사람이 많지 않은 것은 중국과는 반대의 자연환경을 지닌 탓이다.

앞으로 다룰 아홉 가지의 여가는 한국의 지리환경 아래 우리의 선인들이 즐겼던 여가들이다. 사회적 신분이 다를 수도 있고 경제적 여건이 다를 수도 있으나 모두가 공유할 수 있었던 것은 주변의 자연환경이었다. 자연환경이 주는 혜택 속에서 선인들은 노동 외의 시간에 자유를 만끽하며 여유를 누렸다.

우리 옛사람들의 여가 활동을 통해 오늘날 우리의 여유와 자유를 반성적으로 성찰할 기회가 된다면 필자에게는 커다란 행운이 될 것이다.

# 2장

# 시회,
# 시인들의 전성시대

시회詩會는 글자 그대로 시 모임이다. 우리 조상들은 시를 좋아하는 사람들이 모여 서로의 시를 발표하고 겨루는 것을 즐겼다. 한자를 사용하는 동아시아의 세 나라, 곧 한국과 중국, 일본의 식자들은 시회를 자주 가졌다. 그중에서도 한국의 식자들은 오랫동안 문치文治의 시대를 살아오면서 글을 쓰고 뽐내는 일을 여러 형태로 체질화해왔던 것 같다. 한국인의 시에 대한 사랑은 오늘날에도 세계 제일이라고 해도 무방하다. 시를 짓고 소비하는 시장, 특히 출판 시장이 통계상 세계 제일이다. 대한출판문화협회에서 간행한 『2020 한국출판연감』에 따르면 웹툰과 웹소설 분야가 가장 크게 성장하였고, 시 분야는 시장 자체가 그리 크지 않지만

외국, 특히 선진국과 비교해볼 때 한국의 시 소비는 유별난 점이 있다.

　요즘은 한류의 성장과 함께 한국인의 시가 외국인들에게 많이 읽히고 감흥을 주고 있다. 일제 강점기에 너무나도 아름다운 우리말로 쓴 윤동주의 「서시序詩」, 「별 헤는 밤」 등의 주옥같은 시들이 각 나라의 언어로 번역되어 사랑받고 있는 모습을 보면 이른바 '국뽕'에 취하기도 하는데, 그만큼 한국인의 한국어로 된 시가 수준 높고 감동적이기 때문일 것이다.

　과거 각국의 사신들이 방문하면 시 겨루기를 하는 것이 다반사였다. 그것을 '창화倡和'라고 하였고 그들이 나눈 시들은 보통 '창화집倡和集'이라는 책으로 묶여 국가적 자부심 또는 가문의 자랑으로 전해졌다. 창화는 한 사람이 한시를 읊으면 상대가 한시로 응수하는 방식으로 진행된다. 김한규 서강대 명예교수는 『동아시아의 창화 외교』라는 책에서 그것을 '비보이 배틀'에 비유한 바 있다. 예능을 마음껏 과시해 역량을 뽐내고 탄복을 끌어내는 점에서 비보이 대결과 흡사하다고 보았기 때문이다. 창화는 때로는 전쟁과도 같았다. 중국 사신이 정해지면 조선 정부는 그의 성향을

파악하고 그에 맞게 조선 최고의 카운터 파트가 될 수 있는 사람을 영접관으로 삼는다. 첫 대면에서 주고받는 시 대결은, 조금 과장하면 국가의 운명과도 관련되기 때문이다. 중국 역사의 기록을 보면 창화 외교는 춘추시대부터 나타나고, 조선과 중국은 물론 일본·유구(오키나와)·월남(베트남)까지 아우르며 활발하게 이루어졌다.

그 가운데 명나라와 조선은 다 같이 성리학이라는 이념 아래 문치를 펼쳤던 나라여서 창화 외교가 치열했다. 물론 창화는 중국 사신이 선창하고 조선 외교관이 화답하는 형식으로 이루어졌지만, 조선 외교관이 이와 같은 시전詩戰을 마다하지 않은 것은 자국 문화에 대한 자의식과 자부심이 있었기 때문이다. 우리 역사에서는 실제로 시가 현실 전쟁에서 활용된 예도 있다. 삼국시대 고구려의 을지문덕 장군이 내침한 수나라 장수 우중문에게 보낸 「여수장우중문시與隋將于仲文詩」가 대표적이다. "신기한 책략은 하늘의 이치에 닿았고, 오묘한 계획은 땅의 이치를 다했노라. 전투에 이겨서 공이 이미 높으니 만족을 알고 부디 돌아가시게." 모두 20자로 된 오언고시五言古詩인데, 뱃심 두둑한 배짱이

느껴지는 풍자시다. 이 시를 받은 우중문이 얼마나 열받았을지 상상할 수 있다. 이처럼 시는 감정을 전달하는 좋은 매개인 동시에 전쟁에서도 위력적인 전략이 될 수 있다.

시회는 보통 약속된 것이 아니어도 글 좀 한다는 사람들이 모이면 자연스럽게 만들어졌다. 임금과의 경연에서도 행해졌고, 술 모임, 계모임, 가족 모임, 지역 모임 등에서도 행해졌다. 어떤 목적을 두지 않고도 언제라도 취미 생활처럼 할 수 있었다. 오늘날처럼 시인이라는 직업이 있고 시를 써서 생계를 삼는 직업인이 있는 시대와는 달리, 그 자체가 목적이라기보다는 친목과 우의를 다지기 위한 취미이자 여가였다.

그러다가 조선 중기에 접어들면서 시를 위한 시인단체인 시사詩社가 결성되기 시작했다. 여전히 취미나 여가에 가까웠지만 상공업을 통해 성장한 중인 계층과 양반 계층 내에서도 정치적으로 분화된 파벌 등이 생겨나면서 어느 정도 목적성을 지닌 조직체가 되기 시작했다. 조선 후기로 오면 여성들의 시사도 생겨났다. 단순한 친목이 아니라 목적 달성을 위한 친목회로 변화한 것이다. 이러한 일종의 결사체는 조선 중후기에 한양 주

변에서 조직된 문학 단체로 양반층뿐 아니라 중인층 가입자도 많았다. 시사에 참여하는 중인층은 문학 활동을 하면서 사회적 지위를 높였다.

중국 역사를 보면 진晉나라 때 왕희지王羲之가 결성한 난정시사蘭亭詩社를 시사의 기원이라 할 수 있고, 한국에서는 '시사'라는 명칭은 아니지만 고려 시대의 기로회耆老會와 죽림고회竹林高會 등이 시사의 성격을 띠었다. 한국 최초의 시사는 17세기 말 숙종 때 임준원林俊元이 중심이 되었던 낙사시사洛社詩社다. 낙사시사는 결성된 연도가 확실하지 않지만, 거의 동시기에 이른바 진시운동眞詩運動이 활발히 전개되면서 여러 시사가 결성되었다. 낙송루시사洛誦樓詩社는 김창흡金昌翕과 홍세태洪世泰 등이 주도하여 1682년부터 1689년까지 약 8년간 활동하였는데, 홍세태는 낙사시사의 일원이기도 하였다. 중택재시사重澤齋詩社는 김창립金昌立과 유명악兪命岳 등이 중심이 되어 1682년부터 2년 남짓 활동하였다. 두 시사의 회원은 주로 10대 후반과 20대의 젊은 문인들로 작품이 많지 않고 시적 성취도 높은 편이 아니었지만, 조선 후기의 진시운동을 주도하면서 조선의 역사와 풍속, 조선인의 생활상 등을 담았다.

약 한 세기 뒤인 18세기 말 1786년 정조 때 천수경千壽慶을 맹주로 하는 거대한 옥계시사玉溪詩社가 결성되었다. 이 시사는 오늘날 경북궁의 서쪽, 이른바 서촌이라 불리는 지역의 천수경의 저택 뜰 송석원松石園이 거점이었기 때문에 송석원시사로도 불린다. 한편 옥계는 인왕산 자락에 있던 옥류동천을 이른다. 이 시사의 주요 동인이었던 장혼張混, 김낙서金洛瑞, 왕태王太, 이경연李景淵 등이 모두 서촌에 모여 살면서 시 모임을 돌아가며 열었다. 봄과 가을에는 좋은 날을 택해 '백전白戰'이라는 시 짓기 대회도 열었다. 이 시사는 해마다 회원이 늘었고, 백전에는 수백 명씩 참가하기도 하였다. 이 백전은 당시에 위항委巷 문인들의 큰 잔치였고, 문학 운동의 한 방편이 되었다. 이 시사회원인 박윤묵朴允默, 조수삼趙秀三 등은 19세기 중반까지 이 시사의 취지를 계승하여 다음 세대의 시인들에게 커다란 영향을 미쳤다.

옥계시사가 밑거름이 되어 이 시사의 파생 조직이 19세기 전반에 걸쳐 결성되었다. 이들 모두 대부분의 거점은 인왕산 자락인 서촌이었다. 서원시사, 비연시사, 직하시사 등이 대표적이다. 19세기 후반에 오면 시사의 거점이 한양의 중심 무대로 옮겨온다. 1870년대 말 개

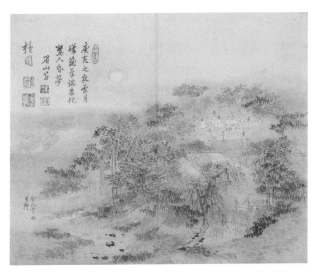

**송석원시사야연도**松石園詩社夜宴圖 김홍도가 중인들의 시사詩社 광경을 그린 그림.

항 직후에 결성된 육교시사는 주무대가 중인 계층의 집
단 거주지인 청계2가 부근이었고, 중심인물도 관청 근
무자에서 다양한 기술직 중인中人으로 확대되었다.

이 시사들은 모두 이른바 위항 문학 운동을 통해 신
분 상승을 꾀했고, 사회 변화를 추구하는 취지를 가지
고 출발한 것들이었다. 이들의 시회는 여가이자 목적
이었다.

18세기 후반에 다산 정약용은 죽란시사를 조직했다.

죽란竹欄은 정약용이 살던 한양 남촌의 집을 이르는 말이고, 이곳을 중심으로 모인 시사라는 뜻이다. 이 시사의 회원들은 대부분 남산 자락의 남촌을 거주지로 하는 남인의 자제들이었다. 정약용은 이 시사의 결성을 기념하는 일종의 취지문을 만들어 거기에 서문을 지었다. 「죽란시사첩서竹欄詩社帖序」라고 한다.

예로부터 지금까지 5천 년 동안 그와 함께 같은 세상에 사는 것도 우연이 아니고, 동서남북 3만 리 지역에서 그와 더불어 같은 나라에 사는 것도 우연이 아니다. 그러나 나이가 많고 적음의 차이가 있고, 사는 곳도 멀리 떨어져 있으면, 서로 대하기가 어려워 즐거움이 적고, 세상을 마치도록 서로 알지 못하고 지내는 경우가 있다. 무릇 이 몇 가지 경우 이외에도 또 영달하거나 빈궁한 차이가 있고 취향이 같지 않으면, 비록 나이가 같고 가까운 이웃에 살더라도 그와 함께 어울리거나 즐겁게 놀지 못한다. 이것이 인생의 교유가 넓지 않은 까닭인데, 우리나라는 그중 심한 곳이다.

내가 일찍이 채이숙蔡邇叔(이숙은 채제공의 아들 채홍원蔡弘遠의 자)과 함께 의논하여 시사를 만들고 같이 즐겼다.

이숙이 말하기를,

"나와 그대는 나이가 동갑이니, 우리보다 나이가 9년 많은 사람과 우리보다 9년 적은 사람을 모두 친구로 사귈 수 있다. 그러나 우리보다 9년 많은 사람과 우리보다 9년 적은 사람이 서로 만나면, 허리를 굽혀 절을 하고 앉은 자리에서 일어나 피하기 때문에, 모임이 어지러워진다."

라고 하였다.

그리하여 우리보다 4년 많은 사람부터 우리보다 4년 적은 사람까지만 모임을 구성했더니, 모두 15인이었다. 즉 이유수李儒修, 홍시제洪時濟, 이석하李錫夏, 이치훈李致薰, 이주석李周奭, 한치응韓致應, 유원명柳遠鳴, 심규로沈奎魯, 윤지눌尹持訥, 신성모申星模, 한백원韓百源, 이중련李重蓮, 나의 형제 그리고 이숙邇叔이다.

이 15인은 서로 비슷한 나이로, 서로 바라보이는 가까운 곳에 살면서 태평한 시대에 출세하여 모두 사적仕籍에 이름이 오르고, 그 지향점도 서로 같으니, 모임을 만들어 즐기면서 태평 세대를 아름답게 장식하는 것이 또한 좋지 않겠는가.

모임이 이루어지자, 서로 다음과 같이 약속하였다.

살구꽃이 처음 필 때 한 번 모이고,

복숭아꽃이 처음 필 때 한 번 모이고,

한여름에 참외가 익으면 한 번 모이고,

초가을 서늘해지면 서지西池의 연꽃 구경을 위해 한 번
모이고,

국화가 필 때 한 번 모이고,

겨울에 큰눈이 내리면 한 번 모이고,

세밑에 분재의 매화가 피면 한 번 모인다.

……

아들 낳은 사람이 있으면 모임을 마련하고,

수령으로 나가는 사람이 있으면 마련하고,

품계가 승진된 사람이 있으면 마련하고,

자제 중에 과거에 급제한 사람이 있으면 마련한다.

번옹樊翁 채제공蔡濟恭이 이 소식을 듣고 크게 감탄하기
를,

"모임이 참으로 훌륭하구나. 내가 젊었을 때는 어찌 이
런 모임이 있을 수 있었겠는가. 이 모두 우리 임금께서
20여 년 선비를 기르고 성취시키신 효과다. 모일 때마
다 임금의 은택에 보답할 생각을 해야지, 곤드레만드레

하여 떠드는 것만 일삼지 말라."

라고 하였다.

심경호 교수가 18~19세기 서울의 도시 공간을 연구한 논문에 따르면, 18세기 후반이 되면 문인들의 모임이 지역이나 당파의 경계를 넘나들면서 시문학 자체를 매개로 시인 동아리를 만들고 또 참여하는 시대가 된 것 같다. 시회詩會, 문회文會 등의 이름으로 이른바 시문詩文 중심의 이익 단체가 만들어지는 것이다. 1782년(정조 6) 생인 노론의 문인 심능숙은 이미 14세 때인 1795년 무렵 29명의 회원을 지닌 남동시사南洞詩社에 가입했고, 15~18세 때는 문학 동인 14명으로 구성된 남사南社에 가입했는데, 이 시사는 다시 칠칠회七七會로 발전했다. 이 남사에는 박지원도 참여했으며, 심능숙이 가장 어렸다. 1811년 이후에는 동사東社를 새로 열었고, 1834년 이후에는 북사北社에 참여했다. 심능숙은 이런 모임에서 벗들과 양금洋琴을 타고 큰소리로 노래하고, 때로는 곡에 맞춰 빈 퉁소를 불고 술을 마시면서 놀이를 하기도 했다. 그가 참여한 시사의 명칭에 동서남북의 방위가 있는데, 단순한 방위가 아니라 정치

적 노선이 다른 집단이었을 것이라 짐작된다. 조선 후기 영조, 정조, 순조 시대에는 각 당색에 따라 기술직 중인, 서얼, 여류 시인들이 집단을 형성하여 각기 독특한 문화 활동을 전개했다. 사대부뿐만 아니라 여항인閩巷人, 서얼庶孽, 겸인傔人들도 문화집단을 이루었다. 사대부 중심으로 시사를 결성한 것이나 여기에 중인 및 서얼 등이 참여한 것은 당파의 결속과 세력 규합이 필요했기 때문이었겠지만, 심능숙과 박지원의 예처럼 당색의 차별, 신분 계층의 속박을 넘어서 비교적 순수한 동인들의 문화 활동 또한 활발하게 전개되었음을 보여준다.

# 3장

# 활쏘기,
# 세계에서 가장 강한 활을
# 장난감처럼 사용하는 민족

동아시아에서 아주 오랜 옛날부터 우리 민족은 동이東夷족으로 선망되었다. '동방의 예의 있는 나라東方禮儀之國'라는 별칭 외에 '동방의 큰 활을 가진 용감한 민족'이라고 불린 것이다. 2021년 7월, 1년 연기되었던 일본 도쿄올림픽이 열렸고, 우리 양궁 선수단은 여지없이 금메달을 휩쓸었다. 여자 양궁 개인전의 경우 1984년 로스앤젤레스올림픽에서 서향순 선수가 금메달을 딴 이후 단 한 차례 2008년 베이징올림픽 때를 제외하곤 30년 넘게 금메달의 주인공이었으며, 이번 올림픽에서도 마찬가지였다. 여자 단체전 역시 1988년부터 이번 도쿄올림픽까지 금메달을 놓친 적이 없다. 한편 남자 개인전의 경우 1988년 서울올림픽 때 박성수 선수가 은메달을 딴

이후 줄곧 상위권에 있다가 2012년 런던올림픽에서 오진혁 선수가 처음 금메달을 땄는데, 이번에는 아쉽게 메달권에 진입하지 못했다. 그러나 남자 단체전은 1988년 서울올림픽 때 금메달을 딴 이후 줄곧 메달권에 있었고, 이번 올림픽에서 통산 다섯 번째 금메달을 목에 걸었다. 이번에 새롭게 채택된 양궁 혼성 단체전 역시 우리나라가 처음으로 금메달을 따는 업적을 이루었다. 이로써 양궁 금메달 다섯 개 중 네 개를 따냈으며, 안산 선수는 양궁 역사상 첫 3관왕이라는 위업을 달성했다.

1900년 파리올림픽부터 정식 종목이 된 양궁은 대회 때마다 규칙이 통일되지 않아 1924년 퇴출되었다가 1972년에 다시 올림픽 정식 종목으로 복귀했다. 양궁은 이후에도 개인전에서 여러 차례 경기 규칙을 변경했지만, 최근의 규칙 변경은 한국의 독주를 막는 데 초점이 맞춰져 있다. 그럼에도 한국 양궁은 세계 제일의 자리를 놓치지 않고 있다.

우리 민족은 언제부터 이렇게 활을 잘 다루었을까. '동이東夷'라는 민족의 이름에도 큰 대大와 활 궁弓자가 들어가니 민족의 탄생과 함께 활이 존재했다고 해야 할 것이다. 고구려 무용총의 벽화 '수렵도'를 보면 사냥하

는 무사가 등장하는데 달리는 말 위에서 몸을 뒤로 돌려 활을 쏘고 있다. 이러한 자세는 당시 동이족이 사용하는 활이어야만 가능한 자세였다고 한다. 일본에서는 사람 키만 한 긴 활을 쏘는데 이런 활로는 말 위에서, 더군다나 뒤쪽으로 화살을 쏠 수 없다. 문헌에 보이는 옛 조선의 단궁檀弓(단군의 활)과 고구려 때의 맥궁貊弓(맥족의 활) 등은 우리 활의 역사가 오래됐음을 보여준다.

고고학적으로 화살은 구석기시대부터 이미 일부 지역에서 수렵이나 전쟁에 사용되었고, 세계 거의 모든 곳에서 신석기시대에 사용된 것으로 추정되는 화살촉이 발굴되고 있다. 인류의 분포 지역이 넓어지면서 전쟁용 무기로 대량 제작되었을 것으로 추측할 수 있다. 그러다가 10세기를 전후하여 화약이 발명되고 총포가 보급되면서 활쏘기는 상대적으로 수련용이나 놀이적 성격으로 변모해갔다.

삼국시대 때 최첨단 무기 활로는 각궁角弓이 있는데, 쇠뿔을 사용하기도 했지만 물소 뿔로 만든 것을 최고로 쳐주었다. 삼국시대 사람들이 태국, 베트남 등지의 동남아시아에서나 나오는 물소 뿔을 수입해 각궁을 만든 것은 활에 있어 최고를 만들겠다는 결기가 아니면 이해하

기 어려운 일이다.

각궁은 삼국시대 이전부터 사용되었을 것으로 추정된다. 함경도 함흥의 선원전源源殿에 조선 태조 이성계의 유물로 각궁이 보관되어 있었다고 하고,『경국대전經國大典』에도 각궁에 관한 내용이 많이 남아 있다. 고구려 건국 시조 동명성왕의 주몽朱蒙이라는 이름 역시 '활 잘 쏘는 사람'이라는 뜻이다. 조선 건국 시조 태조 이성계는 활로 북방의 홍건족과 남방의 왜구를 제압하여 일약 영웅으로 등장하였다.

중국의『신당서新唐書』에 따르면 고구려 사람들은 어려서부터 글 읽기와 활쏘기를 병행하여 국민 모두에게 사풍射風(활을 쏘는 사람들 사이의 풍습)이 보급되었다고 한다. 고려의『삼국사기』에 따르면 백제 비류왕 17년에 궁궐 서쪽에 사대射臺를 설치하고, 매월 초하루와 보름에 백성을 모아 왕이 지켜보는 가운데 활쏘기를 하였다고 한다. 중국의『후주서後周書』에 따르면 백제의 풍속이 말타기와 활쏘기에 능했다고 한다. 신라는 원성왕 4년(788)에 독서출신과를 만들기 전까지는 활쏘기로만 인재를 선발하였다. 고구려, 백제, 신라 때 궁술은 매우 대중적인 풍습이 될 정도로 생활화되었음을 알 수 있다.

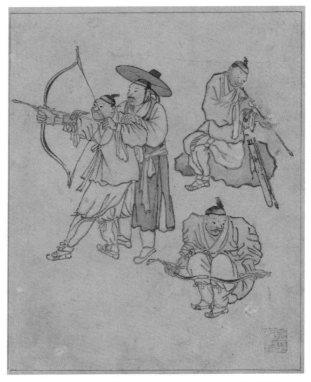

『단원 풍속도첩』 중 '활쏘기' 김홍도(1745~1806 이후), 종이에 엷은 색, 보물 제527호, 국립중앙박물관.

고려 또한 무예를 숭상하여, 국왕이 때때로 무관들의 활쏘기와 말타기 실력을 점검하였다. 현종顯宗은 문관이어도 4품 이하와 60세 이하인 경우 공무가 없을 때 의무적으로 교외에서 궁술을 연마하도록 하였고, 선종宣宗은 별도로 사장射場을 설치하여 문무관을 가리지 않고 궁술을 익히게 하였는데 정곡正鵠(과녁의 한가운데가 되는 점)을 맞추는 자에게는 상을 내렸다.

조선은 태조 이성계 이래로 대부분의 임금들이 활쏘기를 즐겼고, 이를 장려하여 궁술 대회를 자주 열었다. 세조는 종친과 공신을 궁중 후원에 불러 궁술 대회를 열기도 하고, 때때로 무신들에게 활쏘기 시합을 시켜 우수한 자에게 상을 주거나 벼슬을 올려주기도 하였다. 활쏘기는 무과시험의 필수 과목이었기 때문에 무관이 되려는 자는 궁술의 달인이 되어야 했다. 문관들도 조선의 사풍射風에서 예외가 아니었다. 헌종憲宗 때 홍석모洪錫謨가 쓴 『동국세시기東國歲時記』(1849)에 따르면 남원 지방의 풍속으로 봄과 가을에 향음주례鄕飮酒禮를 행했다는 기록이 있는데, 이때 연장자순으로 자리에 앉힌 뒤 향약의 규범인 덕업상권德業相勸, 예속상교禮俗相交, 과실상규過失相規, 환난상휼患難相恤을 서약하는 글을 낭독한 다음 모

두 두 번 절하고 술을 마시며 활을 쏘는 예식을 행하였다고 한다. 이러한 마을 단위의 향사鄕射는 미풍양속을 권장하고 심신을 단련하는 의미가 있었다. 이것은 19세기 중반의 기록이니 고대로부터 활쏘기가 생활화되어 있었음을 알 수 있다.

조선 시대 무과시험의 종목은 크게 목전木箭, 철전鐵箭, 편전片箭, 기사騎射, 기창騎槍, 격구擊毬의 6가지로 구분되는데, 이중 네 종목이 활쏘기 시험이다. 목전은 나무로 만든 가벼운 화살촉을, 철전은 쇠로 만든 무거운 화살촉을, 편전은 '애기살'이라는 작고 빠른 화살을 쓰는 시험이고, 기사는 말을 타고 화살을 쏘는 시험이다. 조선은 북방의 여진족과 왜의 침입이 잦은 탓에 궁술을 연마할 수밖에 없었고, 국방의 최고 기술로 발전시켜야만 했다. 특히 편전은 일반적인 활의 사거리가 250m인 데 반해 400m가량을 날아가는데다 속도가 매우 빨라 갑옷을 뚫을 정도였기 때문에 명나라나 청나라에게 공포의 무기였으며, 그 기술을 빼내가기 위해 애를 쓰기도 했다.

활쏘기는 단순한 무술이 아니었다. 옛날 동아시아에서는 예禮, 악樂, 사射, 어御, 서書, 수數라는 육예六藝를 가르쳤는데, 이는 각각 예법, 음악, 활쏘기, 말타기, 붓글씨,

산학을 가리킨다. 활쏘기는 이처럼 오래전부터 사대부 청소년들의 주요 과목이자 필수 교양이었다. 9척 장신의 신궁으로 전해지는 조선 후기 정조正祖는 "활쏘기는 군자의 경쟁이니, 남보다 앞서려고도 하지 않고, 재물을 모두 차지하려고도 하지 않는다"고 말했다.

조선 시대에는 전국 곳곳에 사정射亭(활터)이 있었다. 군부대가 주둔하는 영營뿐만 아니라 부府·주州·목牧이 있는 곳이면 대부분 사정이 설치되어 있었다. 임진왜란이 끝나고 선조는 불타고 파괴된 경복궁 동쪽 담 안에 오운정五雲亭이라는 사정을 만들어서 일반 백성에게 개방하였다. 이것이 민간 사정의 시초였다. 이후 한양 도성 안에 30여 개의 민간 사정이 만들어졌고, 지방 곳곳에도 민간 사정이 생기기 시작했다. 현종과 숙종 때는 궁술을 특별히 장려하여 활터에서 습사하며 심신을 단련하는 것이 전국적인 풍속을 이루었다. 1945년까지 서울에는 40여 개의 활터가 있었다고 한다.

한양에는 시야가 넓은 노량진 한강변에 사장을 만들어 말타고 활을 쏘는 기사 등 다양한 궁술을 연마할 수 있도록 하였다. 또한 인적이 드문 곳에는 사정을 만들었는데, 인왕산 자락의 등과정登科亭, 백호정白虎亭, 동대문

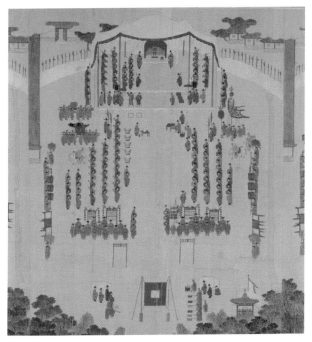

『**대사례도**大射禮圖』 1743년(영조 19) 4월 7일에 거행된 대사례 장면을 기록한 화첩 중 활 쏘기 장면을 묘사한 부분이다.

안쪽 훈련원 근처에는 이화정梨花亭, 재동齋洞에는 취운 정翠雲亭 등이 있었다. 이외에도 인왕산 아래에만 5개나 있었다고 하는데, 지금은 1899년 고종황제의 칙령으로 경희궁 내에 건립된 황학정黃鶴亭만이 명맥을 잇고 있다. 숙종대에 건립된 것으로 추정되는 백호정은 지금은 '白

虎亭'이라 새겨진 바위만 남아 있을 뿐이다. 또 인천 무덕정武德亭과 전주 천양정穿楊亭도 오래된 대표적인 활터다. 그 많던 활터는 일제 강점기 때 전통 무술을 금지하면서 대부분 사라졌다. 이러한 전통 무술에 해당하는 활쏘기를 양궁과 구분하여 국궁國弓이라고 한다.

한국의 자랑이 된 국궁과 궁술은 우리 민족의 형성기부터 발전해왔고, 고구려 때는 동북아시아 최고의 궁술로 발전하였으며, 그 전통을 이은 조선의 궁술은 임진왜란과 병자호란 때에도 한·중·일 삼국의 무예 가운데 가장 높이 평가받았다. 오늘날 국궁이라 불리는 활쏘기는 한국의 대표적인 무예 가운데 하나다. 이처럼 우리나라에서 궁술이 발달한 것은 각궁, 편전 같은 첨단의 기술력을 갖춘 성능 좋은 활이 있었을 뿐만 아니라 일찍부터 국가와 민간 주도로 활쏘기 연습을 권장했기 때문이다.

수렵과 군사적 목적으로 만들어진 활과 궁술은 전시와 평시를 가리지 않고 연마했는데, 심신수양의 수단으로도 활용되었고, 더 나아가 여가 활동으로 정착되었다. 특히 조선 후기부터 시작한 편사便射는 한양과 지방의 활터를 중심으로 발전하여 오늘날의 활쏘기 대회로 이어졌다. 편사는 활쏘기 시합으로서, 오늘날의 대항전과

**황학정** 서울 종로구 사직동에 있는 대한제국 때의 누정樓亭으로, 현재 일반인을 대상
으로 국궁 교실을 열고 활쏘기 대회를 개최하고 있다.

같았다. 각 사정 간의 대항전, 마을 간의 대항전, 한양의
동촌과 서촌 간의 대항전 등 여러 형태의 편사가 진행
되었다. 이렇게 민간의 사정을 중심으로 이루어진 편사
는 한국의 활쏘기 문화가 대중화되고 스포츠화되는 데
결정적인 계기가 되었고, 여가 활동으로 발전하는 계기
가 되었다.

문화재청은 2020년 7월 30일 '활쏘기'를 국가무형문화재(제142호)로 지정했다. 이때 고구려 무용총의 '수렵도'와 『삼국지』 「위지동이전魏志東夷傳」을 비롯한 고대 문헌에 등장하는 등 오랜 역사를 지닌 점, 활쏘기와 관련된 무형 자산 이외에도 활과 화살, 활터 등 유형 자산이 풍부하게 남아 있는 점, 활과 화살의 제작 기법이 현재까지 전승되고 있으며, 우리나라 무예의 역사와 전통 사회에서 중요한 비중을 차지하고 있다는 점에서 국가무형문화재로 지정할 가치가 있다고 평가받았다. 또한 세대 간 단절 없이 현재까지 이어지고 있고, 전국 활터를 중심으로 유·무형 활쏘기 관련 문화가 널리 퍼져 있다는 점도 인정되었다.

# 4장

# 독서,
# 관리에게 주어진
# 공식적인 휴가

과거 시험을 통해 입신양명을 하던 시대에는 공부가 곧 독서고, 직업과 바로 연결되었다. 오늘날도 독서가 대부분 직업과 연결되지만, 그렇지 않은 분야가 많아졌다. 특히 예술과 예능 분야는 독서가 도움이 되는 정도이지 필수적인 노동은 아닌 것 같다. 물론 이 분야의 직업인들이 공부를 안 한다거나 책을 읽지 않는다고 말하는 것이 아니다. 요즘 학부모들이 자식 교육을 하면서 "공부든 뭐든 한 우물만 파면 성공한다"고 할 때, 공부와 구별되는 다른 분야의 수련도 입신양명하는 데 도움이 될 수 있다고 생각한다는 것이다. 과거에는 독서가 취미나 여가가 아니라 직업으로 직결되는 노동 그 자체였지만 때로는 여가 생활이 되기도 하였다.

조선 시대 젊은 관료에게는 오늘날 대학 교수에게 주어지는 연구년제 같은 휴식 제도가 있었다. 어명으로 직접 하사되는 공적인 휴식은 바로 독서를 위한 것이었다. 이때의 독서는 노동이 아니라 그간의 공직 생활에 대한 보상이자 휴식으로 주어진 여가 생활이었다. 물론 한국 사람들은 업무 장소를 나와 쉬러 집에 가서도 또 업무를 보는 특이한 사람들이니, 과거에 독서 휴식 제도는 성과물에 대한 강제 조치가 없을 뿐 업무나 다름없는 부담이었을 수도 있다. 어쨌든 온갖 정무政務에 시달리다가 주어지는 달콤한 휴식은 달디단 꿀 같았을 것이다.

고려 시대에 송나라에서 사신으로 온 서긍徐兢은 수도 개경의 거리를 지나면 어느 집 하나 책 읽는 소리가 안 들리는 집이 없었다고 감탄했다. 서긍이 남긴 『고려도경高麗圖經』의 기록처럼 한국인의 교육열은 과거에도 대단했다. 고려는 세계 최초로 금속활자를 만들어 책을 찍어내는 수준이었으며, 종이 또한 우수하여 당시 송나라에서는 고려 종이를 최상품으로 수입해 갔다. 1876년 병인양요 때 강화도를 침범한 프랑스군은 가난한 농촌에도 책이 가득하여 자존심이 상했다는 보고를 한 바 있었고, 일본 근대화의 아버지로 불리는 후쿠자와 유키

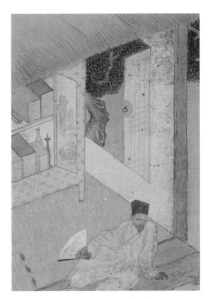

**독서여가도**讀書餘暇圖 겸재 정선.

치福澤喩吉는 정한론征韓論을 주장하면서도, 집집마다 글
을 읽고 있는 조선을 배워야 한다고 말했다. 아마도 이들
이 본 한국인의 독서는 생활이자 노동이고 목적이었을
것이고, 입시를 준비하는 수험생들의 독서였을 것이다.

조선 초 세종은 1426년 12월 처음으로 젊은 문신들
에게 휴가를 주어 독서에 전념하도록 하는 사가독서제
賜暇讀書制를 실시하였다. 글자 그대로 휴가를 주어 책을

읽게 한 제도다. 독서 장소도 자택으로 한정하여 진정한 의미의 여가가 될 수 있도록 배려했다. 독서를 명령한 것이 아니라 휴가를 명한 것이다. 국가가 하사한 진정한 의미의 여가 시간이다. 세종은 자신이 걸출한 학자여서 독서의 가치와 그에 수반하는 고역을 너무나 잘 알고 있었다. 1442년 제2차 사가독서를 시행하면서 세종은 독서에 지장을 주지 않기 위해 신숙주와 성삼문 등 6인을 북한산 기슭의 진관사津寬寺에서 독서하게 하는 상사독서上寺讀書를 실시하였다.

상사독서는 1451년(문종 1)과 1453년(단종 1)에도 실시되었는데, 세조가 왕위를 찬탈하여 집현전을 혁파하면서 폐지되었다. 한편 성종 때 1476년과 1486년에 사가독서제를 실시한 바 있다.

성종 때 사가독서를 두 차례 시행한 뒤 억불숭유抑佛崇儒(불교를 억제하고 유교를 숭상함)주의자였던 서거정徐居正의 주청에 따라, 상설 기구인 독서당讀書堂을 설치하여 사가독서를 시행토록 하였다. 서거정은 사가에서 하는 독서는 찾아오는 손님 때문에 불편하고, 사찰에서 하는 독서는 불교의 폐습에 오염될 가능성이 크다고 주장했다. 이렇게 하여 1492년(성종 23)에 설치된 것이 남

호독서당南湖讀書堂이다. 이 독서당은 지금의 마포 한강변에 있던 귀후서歸厚署 뒤쪽 언덕의 작은 사찰을 스무 칸 정도로 확장하여 만든 것이었다. 이곳에서 1495년(연산군 1)부터 1498년까지 4년 동안 매년 5~6명이 독서를 즐겼는데, 1504년 갑자사화로 폐쇄되었다.

그 후 중종이 다시 즉위하자마자 인재 양성과 문풍 진작을 위해 독서 장려책을 적극 권장하였고, 1507년에 독서당제도를 부활해 지금의 동대문구 숭인동에 있던 정업원淨業院을 독서당으로 개조하였다. 그러나 정업원이 독서에 전념할 만한 장소가 아니라는 주청이 끊이지 않자, 중종은 1517년에 두모포豆毛浦의 정자를 개조하여 동호독서당東湖讀書堂을 설치하였는데 이름을 호당湖堂이라고 하였다. 이때부터 임진왜란으로 소각될 때까지 79년 동안 사용되었다. 이때부터 약수동에서 옥수동 넘어오는 길을 선비들이 넘나들었고, 오늘날 '독서당길'이라는 이름을 얻게 되었다.

이후 1608년(광해군 즉위년)에 대제학 유근柳根이 재설치를 주청하여 임시로 한강별영漢江別營을 독서당으로 사용했는데, 인조반정 이후 이괄李适의 난과 병자호란 등으로 사가독서제도가 정지됨에 따라 독서당의 기능

**독서당계회도**讀書堂契會圖 작자 미상, 보물 제867호.

도 위축되었다. 독서당은 영조 때까지 존립했던 것으로
보이나 정조 때 규장각奎章閣이 세워지면서 완전히 그 기
능이 소멸되었다.

그러나 역대 왕들의 독서당에 대한 총애와 우대가 지
극하였기 때문에 집현전이나 홍문관 같은 기구로 간주되
었다. 국비로 운영하고 임금의 특별 하사품으로 보조하

였다. 대제학이 날마다 제술製述을 맡겨 매월 세 차례의 등급을 매겼다. 1426년부터 1773년까지 약 350년 동안 총 48차례에 걸쳐 320인이 선발되었는데, 가장 적었을 때인 1585년이 1인, 가장 많을 때인 1517년과 1608년 등이 12인이었다. 평균적으로 6인 내외를 선발하였다.

독서당에는 궁중 음식을 전담하는 태관太官에서 만든 음식이 제공되었고, 때때로 명마名馬와 옥 장식 수레 및 안장이 하사되기도 하였다. 이렇게 보면 사가독서는 휴식이며 여가인 동시에 공무의 연장이었다. 매달 제술로 등급도 매겼으니 심적 부담도 상당했을 것이다. 임금이 하사하는 사가독서는 은혜를 베푼 주군에게 더욱 충성하라는 암묵적 서약과도 같았을 것이다. 성종은 사가 독서인에게 각각 읽은 경사經史의 권수를 한해에 네 차례, 즉 분기별로 항목에 따라 써서 바치도록 하였으니 그 부담이 적지 않았을 것이다. 정조 때의 김매순金邁淳은 초계문신抄啓文臣이 된 뒤 정조의 특별한 배려로 6년간이나 사가독서를 하기도 하였다.

그러나 정무에서 벗어나 학자의 본분인 연구 활동을 한다는 것이 이들에게 얼마나 큰 행운이며 휴식이었을지 현재의 우리는 잘 알기 어렵다. 대학 교수가 일반적으로

7년마다 한 번 갖게 되는 연구년 또는 휴식년이 이러한 사가제도와 비슷한 제도일 것이라고 짐작할 따름이다.

조선의 사대부에게 있어 공무와 독서는 병행할 수 없는 상충하는 것이었던 모양이다. 선조 때의 호성공신 이원익李元翼은, "나는 평상시에는 독서를 좋아하지만 벼슬할 때에는 책을 묶어서 책장에 넣어 두고 밤낮으로 공무에만 전심하였다. 요즘 사람들은 수령으로 나가서도 책은 책대로 읽으니, 이는 내 재주로는 따라갈 수 없는 일이다"라고 하였다. 물론 그 같은 대학자의 말은 겸사이거나 비아냥거림 둘 중 하나일 것이다. 그러나 어쨌든 벼슬할 때 공무와 독서를 병행하지 않았다는 말은 노동과 여가를 구분하지 않는 관료주의 시대의 습속이었을 것이다. 현대인의 여가 개념으로 독해해선 안 될 것이다.

정조 때 권엄權儼이 감사監司로 있으면서 장흥 부사 원영주元永冑의 치적을 상고上考하여(관리의 성적 고과에서 상등上等을 맞는 일) 올리면서, "관청 집무실에서 독서합니다(官齋讀書)"라고 하였는데, 정조는 이를 보고, 하고下考(관리의 성적 고과에서 하등下等을 맞는 일)에 두도록 명하였다. 권엄은 공무를 보면서도 독서하는 관료의 모습을 높게 평가한 것이고, 정조는 관료가 공무에 전념하지 않고 독

서를 하는 것을 낮게 평가한 것이다. 정약용은 『목민심서』에서 정조의 이러한 평가를 독서만 하고 공무를 제대로 처리하지 않는 것을 낮게 평가한 것이라 변호해주었다. 관료사회에서 공직자의 독서는 여가로 인식되지 못했고, 어쨌든 공무와 구별되는 바람직하지 못한 행위로 인식되었던 것 같다.

그러나 정약용은 "집무실에서 독서하는 소리(讀書聲)가 나면 그 사람은 맑은 선비淸士라 할 것이다"라고 하였으니, 그 이유는 임금이 정무가 아무리 많고 번거로워도 날마다 경연經筵에 참석하여 성현의 격언을 폐부 속에 스며들게 하여 그것을 정치에 펴면 그 이익이 훨씬 크기 때문이었다. 이것처럼 수령도 공무에 틈이 생기면 독서해야 하는 것이다.

독서당이 어디 이곳뿐이겠는가? 전국 곳곳에 조용하고 경관 좋은 곳에 있는 정자들이 대부분 옛 선비들의 독서당이었다. 어디 정자만이 독서당이었겠는가. 선비들에겐 거주지 자체가 독서당이다. 사림士林의 재야 지식인이나 관직에서 은퇴한 뒤 낙향한 선비들이 경관이 뛰어나고 조용한 곳에 정자나 건물을 마련하여 독서당이라 호명하였다. 그저 사는 곳에 당호를 내걸면 그것으로 족하였다.

경계해야 할 독서는 출세를 위한 독서다. 과거 시험 때문에 생긴 폐단을 유성룡柳成龍은 이렇게 말했다.

요즘 한양의 젊은이들은 마치 저잣거리에서 물건 파는 사람과 같아서, 오직 속성으로 성공하는 기술만 찾는다. 옛 성현의 글이 담긴 책들은 묶어서 높디높은 다락에 처박아 두고, 매일같이 영악하게 남의 비위나 맞추는 글을 찾는다. 그리고 시험 감독관의 눈에 들도록 글을 지어 성공한 사람들이 많다.

<div align="right">유성룡, 「서애선생문집西厓先生文集」 「아이들에게 보냄寄諸兒」</div>

독서를 통해 심신을 맑게 하고 덕을 쌓으려고 하지 않고, 성공만을 위해 질주하는 현대인들의 독서는 정신을 위한 것이 아니라 육신의 영달을 추구하는 것이다. 이이李珥는 "세상에 태어나서 독서를 하지 않는다면, 결코 올바른 사람이 될 수 없다"고 하였다. 독서는 사람을 사람답게 만들어주는 행위다. 노동과 여가라는 두 개념을 가지고 논하자면, 독서라는 여가 활동은 노동의 목적과 가치를 깨우치게 하고 인생을 인생답게 만드는 행위라고 할 것이다.

# 5장

# 뱃놀이,
# 가장 놀기 좋은 곳은
# 역시 배 위

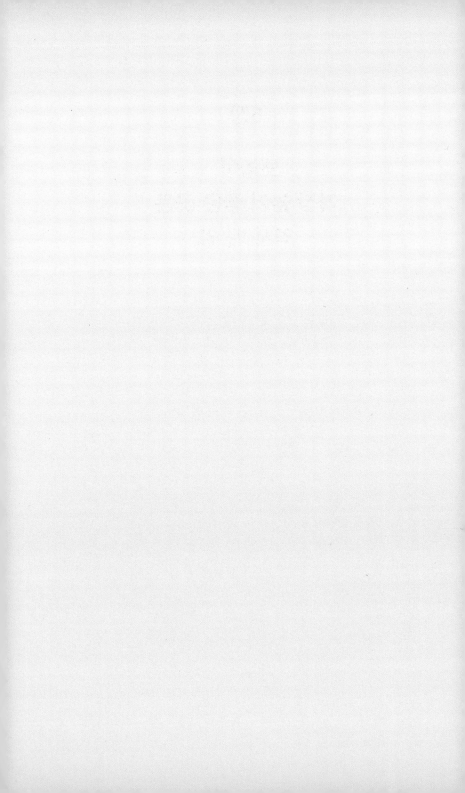

우리나라는 어디를 가도 산이 있고, 강이 있고, 들이 있어 정말 놀기 좋은 곳이다. 외국인이 한국의 대도시에 오면 많은 사람이 아웃도어 차림으로 나다니는 것을 목격하고 놀랄 때가 많다. 그들의 눈에 매우 이색적으로 보인다고 하는데, 유럽을 여행하는 한국인들의 복장도 마치 에베레스트라도 등정할 요량으로 차려입은 품새다. 우리는 아침에 집을 나와서 산 하나를 골라 정상까지 등반하고, 강에서 시원하게 수영하고 유람선을 타고 하루 종일 즐기다가 집에 돌아와 저녁을 먹을 수 있는 자연환경 속에 살고 있다. 볼 것도 많고 놀 것도 많은데, 필자가 최고로 치는 것은 배 타고 노는 것이다.

〈진주신문〉 2021년 6월 30일자에 "진주 10년 만에

오리배 대신 유람선 띄운다"는 기사가 등장했다. 진주
성을 끼고 굽이굽이 흐르는 남강에는 설화와 유흥거리
가 많다. 이곳에 유람선이 다시 뜬다. 오는 12월부터 진
주성과 망진산 유등공원 등을 왕래하는 유람선이 운
행된다고 한다. 진주 남강의 수상 레저 시설은 1988년
2월에 진주성 촉석문 아래 남강변에 처음 설치돼 20년
넘게 오리배를 비롯해 거북 보트, 노 젓는 나룻배, 유람
선 등을 운영하며 해마다 2만여 명의 시민과 관광객이
이용할 정도로 많은 사랑을 받아왔는데, 환경오염과 시
설 안전 문제 등의 이유로 2011년 철거됐다.

 사실 여러 차례 진주성을 방문하면서 옛사람들이 진
주 남강을 따라 선상 유람을 하는 모습을, 특히 선상에
서 야경을 즐기는 모습을 상상해보곤 했다. 진주성을 중
심으로 한 남강 코스를 살펴보면, 아름다운 풍광과 역사
의 숨결이 살아 있는 진주성이 보인다. 바위 절벽 위의
누대 촉석루와 의기義妓 논개가 강낭콩보다 푸르른 남강
에 한 떨기 꽃잎처럼 왜장을 껴안고 뛰어든 바위 의암이
의연하게 버티며 비장함을 주는 곳이기도 하다. 성에서
바라보는 남강과 남강에서 바라보는 성은 비장함에서
차이가 있다. 특히 논개가 남강의 이슬로 사라진 뒤부터

남강은 비장한 애국의 눈물이 흐르는 강이 되었다.

정약용은 1780년 3월 열아홉에 장인 홍화보洪和輔를 찾아 진주에 도착했다. 혈기왕성한 젊은 청년이 아버지는 예천 군수를, 장인은 진주성에서 병마절도사를 맡고 있으니 얼마나 의기양양했을까. 남강의 선상에서 장인과 함께 진주성 관기의 칼춤을 구경하였다. 칼춤을 추는 관기를 보다가 왜장을 품에 안고 순절한 의녀 논개를 떠올리고, 풍악 속에서 술 취해 몸을 가누지 못하는 흥취에도 바위 절벽 위 촉석루의 붉은 누각을 바라보면서 왜군을 막다가 장렬히 순국한 장정들이 떠올랐다. 진주는 다산에게 여흥과 회한 둘 다 안겨준 곳이다. 이곳에서 정약용은 3편의 시를 남겼는데, 그중 한 편이 임진왜란 때 순절한 세 장사를 기리는 시다. 촉석루에 들러 제일 먼저 임진왜란의 영령들을 떠올리고 순절한 장수들의 넋을 달랜 시다. 비장함이 그득하다. 그는 비가 억수같이 내리는 밤, 사당에 촛불을 켜고 그들에게 술을 바쳤다. 이 시는 촉석루에서 지은 시니 선상 유희를 읊은 나머지 두 시를 살펴보도록 하자.

홍화보는 남강에서 연회를 베풀었다. 저 멀리 전남 화순에서 믿음직한 사위가 찾아왔으니 그의 여독을 풀어

주고자 하였다. 때마침 봄날이라 버들가지 늘어지고 꽃이 곱게 피었는데 춤추는 기녀의 소맷자락이 햇빛을 받아 번득였다. 장인과 사위가 기녀의 칼춤을 함께 구경하는 것이 어울리지 않아 보이지만, 군부의 수장으로서 장수의 깃발을 내건 전선 위에서 사위에게 한껏 뽐내고도 싶었을 것이다.

물기슭의 버들과 꽃 고운 봄철 만났는데, 강물의 한가운데 붉은 배로 오락가락.
노래하는 입술은 춘파春波 따라 움직일 듯, 춤추는 소맷자락 긴긴 해에 번득이네.
나그네길 바람 연기 삼월이 저물어가고, 장수 단상의 깃발 북 한때에 향기롭구나.
붉은 누각 쳐다볼 제 비분 감상 절로 일어, 취중에 술그릇 치며 기생에게 몸 기대네.

「장인 홍 절도사를 모시고 배를 띄우다(陪外舅洪節度汎舟)」

계루고鷄婁鼓 한 소리에 풍악이 시작되니, 넓디넓은 좌중이 가을 물처럼 고요한데
진주성 성안 여인 꽃 같은 그 얼굴에, 군복으로 단장하

니 영락없는 남자 모습.

너 이제 젊은 나이 그 기예 절묘하니, 옛날 소위 여걸을
오늘날에 보았는데

얼마나 많은 사람 너로 인해 애태웠나, 거센 바람 장막
안에 몰아친 걸 알 만하네.

「칼춤 시를 지어 미인에게 주다(舞劍篇贈美人)」

이 두 편의 시는 진주 남강에 배를 띄우고 풍악이 울
리는 가운데 진주성 최고 수준의 유희와 연회를 즐긴
감흥을 적고 있다. 남강은 논개의 순절 이후에 태생적으
로 비장한 여흥이 될 수밖에 없었다. 선상에서 촉석루를
바라보면 그 바위절벽 아래 바로 논개의 치마폭처럼 의
암이 심장을 짓누르는 들보가 된다.

이 선상 유희를 마치고 홍화보는 퇴락한 논개의 사당
을 중수하고 사위 약용에게 기문을 짓게 했다. 촉석루만
보지 말고 바로 옆 논개의 영정과 위패를 모신 의기사
義妓祠에 들러 문 위에 걸린 편액을 놓치지 말기 바란다.
장인의 청으로 지은 「의기사기義妓祠記」가 걸려 있다.

꼭 10년 뒤에 정약용의 아버지 정재원이 진주 목사로
부임해 오는데, 이듬해(1791) 정약용은 문안 인사차 진

주를 다시 찾는다. 열아홉 때 장인 어른과 어울려 놀던 남강의 추억이 떠올라 칼춤 추던 가인과 악공을 다시 찾아 감흥에 젖어 춤을 감상하였건만, 이미 이들의 몸짓 손짓은 굼뜨고 느렸다.

이제 대한민국의 젖줄, 한강을 유람해보자. 요즘은 남한강과 북한강에 여러 개의 댐이 건설되어 상류와 하류를 배로 다닐 수 없게 되어버렸지만, 불과 100여 년 전까지만 해도 물류의 중심선이었으며 유람의 천국이었다. 구한말 조선을 탐방한 영국의 비숍 여사가 쓴『한국과 그 이웃나라들』을 보면 한강을 거슬러 단양수계까지 유람한 기록이 있는데, 물이 적어 바닥이 드러난 여울에서는 말과 인부들이 배를 끌어가면서 상류로 올라갔다. 적어도 남한강은 서해 바다에서부터 단양까지 배로 이동할 수 있었던 것이다.

남한강과 북한강 모두 물부족 국가에 속하는 한국에 없어서는 안 될 수원지다. 한강이 흐르는 서울뿐만 아니라 경기, 충청의 수돗물은 대부분 한강에서 온다. 수원지인 탓에 최근까지 환경오염 문제가 발생하여 강 주변에 음식점이나 유락 시설을 만들 수 없었으며, 주거용 주택도 허가를 얻어야만 했다. 남한강의 경우 충주댐 나

루터에서 출발하는 관광용 유람선이 수량이 많은 댐 하류를 왕복하는 정도로 운행되곤 했다. 그런데 최근 전기 배터리, 수소발전 엔진 등이 개발되고 저공해 내지 무공해 유람선을 제작할 수 있게 되면서 특히 유람선을 띄울 수 없게 된 북한강에서 유람선 복원 프로젝트가 가동되고 있는 것 같다. 조만간 무공해 유람선이 북한강에서 운행될 수도 있을 것이다. 남한강에도 기존의 유람선을 무공해로 바꾸어야 하지 않을까 싶다.

남한강은 평소 유속이 느리고 강폭이 비교적 넓어서 노 저어 거슬러가는 것이 상대적으로 수월했다. 그래도 흐름을 거슬러가는 것이니 사공들은 무척 힘들었을 것이다. 서울 마포나루나 광나루 등에서 출발하여 최종 목적지인 충주 목계까지 경관 좋은 곳에 일종의 휴게소를 두었다. 양주, 여주, 이천, 충주에 각각 하나씩 있었는데, 뱃사공들은 이를 일휴정一休亭, 이휴정二休亭, 삼휴정三休亭, 사휴정四休亭이라 불렀다. 요즘 식으로 하자면 제1휴게소, 제2휴게소…… 정도가 될 것이다. 새벽에 출발하면 이틀이면 당도하는 거리다. 사공이야 힘들지만 유람객은 즐겁기 그지없다. 많은 시인 묵객들이 이런 유람을 즐기면서 시와 그림을 남겼다. 북한강은 비교적 폭이 좁

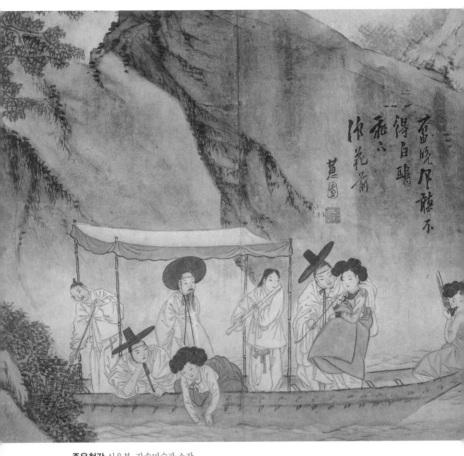

**주유청강** 신윤복, 간송미술관 소장.

고 유속이 빨라 상대적으로 힘든 코스였지만, 볼거리가 많아 북한강 유람을 즐기는 이들도 많았다. 이 모두 즐길거리와 볼거리가 그득하지만, 천년도시 한양의 번화한 강줄기로 바로 넘어가 서울 한강의 선상 유람을 살펴보자.

조선 초기 성종의 형 월산대군月山大君이 강희맹·서거정·이승소·성임 등과 함께 시를 주고받으며 한양의 아름다운 정경 열 곳을 읊은 시가 『신증동국여지승람』에 실려 있다. 그 시를 「한도십영漢都十詠」 또는 「경도십영京都十詠」이라고 한다. 이들이 노래한 열 곳과 그 이유는 다음과 같다.

장의심승藏義尋僧: 장의사로 스님들 찾아오는 정경.

제천완월濟川翫月: 제천정에서 구경하는 달의 정경.

반송송객盤松送客: 반송방에서 손님을 전송하는 정경.

양화답설楊花踏雪: 양화진에서 눈 밟는 정경.

목멱상화木覓賞花: 남산에서 꽃구경하는 정경.

전교심방箭郊尋芳: 살곶이벌에서 봄날 꽃구경하는 정경.

마포범주麻布泛舟: 마포강에서 뱃놀이하는 정경.

흥덕상화興德賞花: 흥덕사에서 감상하는 연꽃 정경.

종가관등鐘街觀燈: 종로에서 사월 초파일 연등축제 정경.

입석조어立石釣魚: 입석포에서 낚시하는 정경.

이외에도 조선 태조 때 정도전과 권근 등이 읊은 「신도
팔영新都八詠」, 세종 때의 문인 정이오鄭以吾가 남산의 아름
다운 여덟 풍경을 읊은 「남산팔영南山八詠」, 영조 때 대제
학을 지낸 서명응徐明膺이 동호(두모포)·남호(용산강)의 대
칭으로 마포에서 서강·양화진 일대의 서호를 읊은 「서
호십경西湖十景」, 옛 양천현청이 있던 강서구 가양동의
궁산은 이곳 현감으로 있던 겸재 정선鄭敾이 그곳에서
바라본 한강변의 풍광을 그림으로 그리면 겸재의 친구
인 사천 이병연李秉淵이 시를 지어 노래한 곳인데, 이때
읊은 「양천팔경陽川八景」, 조선 말기 고종 때 서울의 경승
을 노래한 「국도팔영國都八詠」 등 사람과 장소에 따라 한
양의 풍광과 유희를 노래한 것들이 많다. 그런데 보는
사람마다 이유도 다르고 장소도 다른 것이 신기할 정
도인데, 그만큼 한양에는 볼거리와 놀거리가 많았던
것이다.

「한도십영」 중에 등장하는 제천정濟川亭은 용산구 한
남동 한강 북쪽 언덕에 있던 조선 왕실 소유의 정자였

다. 한양의 팔경이니 십경이니 하는 경승지가 많지만, 제천정을 꼽은 것은 이 월산대군의 「한도십영」밖에 없다. 소수의 취향이라서가 아니라 아마도 왕실 소유의 정자고, 주로 왕족과 공신 그리고 중국 사신 정도나 되어야 누릴 수 있는 장소였기 때문일 것이다.

제천정은 '제천완월濟川翫月', 곧 달 구경하기 좋은 곳으로, 광희문을 나와 남도 지방으로 내려가는 길목에 있었기 때문에 임금이 선릉宣陵이나 정릉靖陵에 제사하고 돌아오는 길에 잠시 들러 쉬기도 하였으며, 또 중국 사신이 오면 으레 이 정자에 초청하여 풍류를 즐기게 하였다. 이 정자는 고려 때 지어진 것인데 조선 초기까지 한강정 또는 한강루로 불렸다. 이후 1456년(세조 2)부터 제천정으로 이름이 바뀌었다. 조선 초기에는 이곳에서 명나라 사신을 위한 연회를 베풀었다는 기록이 종종 보인다. 명나라 사신들의 방문기에 따르면, 조선을 방문하기 전에 이미 1순위로 꼽는 버킷리스트가 바로 한강 뱃놀이였다. 그 가운데 예겸倪謙이라는 사신의 기문은 너무나 그 정경을 잘 묘사하여 제천정의 편액으로 걸려 있었다고 한다.

이 예겸이라는 사람은 세종 때 처음 사신으로 와서

신숙주, 성상문 등과 한강 뱃놀이를 한 적이 있고, 문종 때도 사신으로 왔으며, 성종 때도 사신으로 온 그야말로 조선통이었다. 성종 때 왔을 때는 강남구에 있던 조선 전기의 권신 한명회의 별서를 '압구정狎鷗亭'이라고 명명하고 「압구정기狎鷗亭記」를 지어 남긴 인물이다. 한명회가 "부귀공명을 다 버리고 강가에서 해오라기와 벗하여 지낸다"는 의미로 작명한 것이니, 그 인물됨이 좀 의심스럽긴 하다. 세조와 예종, 성종을 거쳐 당대 권신이었던 한명회의 생활과는 너무나 거리가 멀었기에, 당시 사람들의 비웃음을 샀다고 전한다. 이때의 압구정은 규모가 작았지만, 예겸이 다녀간 뒤로 그 아래에서 뱃놀이하는 것은 한강 뱃놀이 중 으뜸이라 할 정도였다. 예겸이 압구정이라는 별호를 지은 뒤 성종은 압구정 시를 지어 하사했는데, 이를 차운하여 조정의 신하들과 중국의 고관들이 수백 편의 시를 지었다. 결국 한명회는 이 압구정이라는 정자 때문에 비극적 최후를 맞게 된다. 현재 압구정을 그린 겸재 정선의 작품이 두 개 전하고 있다.

예겸의 글에 따르면 중국 사신들과 조선의 영접관들이 제천정에서 어울려 시문을 창화하고(한쪽에서 구호를 외치거나 노래를 부르면 다른 쪽에서 이어서 부름) 경치를 논

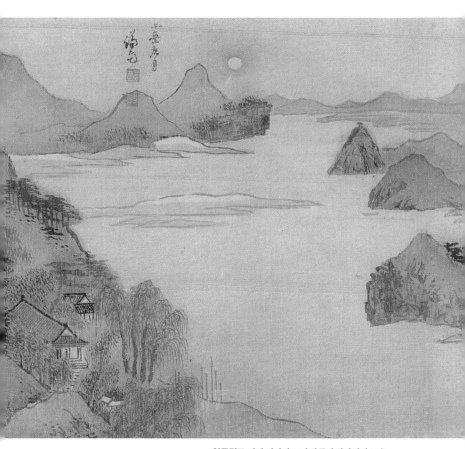

**압구정도** 겸재 정선이 그린 압구정 한강변의 모습.

하며, 한강에서 뱃놀이하며 여흥을 즐기는 모습이 잘 그려져 있다. 예겸은 세종 때 신숙주 등과 어울려 제천정을 찾아온 이후 올 때마다 이곳을 들렀는데, 그는 명나라에 가서도 이곳의 풍취를 자랑하고 다녔기 때문에 이후 사신으로 오는 명나라 사신들은 으레 제천정에 들러 뱃놀이하는 것을 일정에 포함시켰다. 그래서 제천정에서 베푼 연회 기록이 자주 등장하고, 제천정 아래에서 뱃놀이하며 망원정까지 가는 예도 있었으며, 때로는 다시 제천정으로 돌아와 밤의 달구경을 하기도 했다.

한강 뱃놀이는 왜에서 오는 사신들도 욕망하는 여가였지만, 안타깝게도 그들에게는 제공되지 않았다고 한다. 제천정은 명나라 사신들과 조선의 고관들이 모여 국제 정세와 두 나라 간의 외교 문제를 허심탄회하게 논하던 현장인 동시에, 풍광을 즐기며 여가를 즐긴 장소이기도 하다. 이들뿐만 아니라 조선의 많은 내로라하는 시인 묵객들이 이곳에서 달구경을 하고 뱃놀이를 하던 장소로 애용되었다.

예겸은 시에서 제천정과 한강의 뱃놀이를 다음과 같이 묘사했다.

백 척 누대 한강가에 섰는데,

짬 내어 와 보니 정신이 상쾌하구나.

……

날이 따스하니 일엽편주 가벼이 뜨고,

바람이 잔잔하니 봄 물결 가늘게 줄짓네.

바다 어귀 저 물결 은하수에 닿은 듯,

신선 뗏목 타고서 하늘 나루터 찾아갈거나.

도성 남쪽에 경치 제일 좋다더니,

한강 저 위에 높은 누대 서 있네.

멀리 나온 재상들 즐거운 잔치 마련하였는데,

가까이 내려다보니 한가한 어부 배 저어가네.

『신증동국여지승람』 「누정조」

이후 명종明宗은 이 정자에서 수전水戰 훈련을 관람하기도 하였는데, 인조 때 이괄李适의 난으로 공주로 피난가는 길에 제천정에 불을 질러 그 불빛으로 한강을 건넜다. 이때 불탄 뒤로 200년 가까이 제천정을 읊은 기록이 없지만, 1958년에 발행된 『서울명소고적』에 따르면 건물이 청일전쟁(1894) 때까지 남아 있었는데, 그 후 왕실에서 미국인 언더우드H. G. Underwood에게 불하한 뒤

**제천정터** 제천정이 있던 곳에 세운 표석으로, 용산구 한남동 한강변 언덕에 있다.

에 언젠가 사라져 터마저 황량하다고 기록하고 있다.

　제천정은 태종과 세종 두 임금이 함께 친히 와서 대마도 동정군을 환송한 장소며, 1569년(선조 2)에 69세로 사직하고 고향 예안으로 낙향하는 퇴계 이황을 온 장안 선비들이 이곳까지 따라와 석별의 정을 나눈 이별의 장소이기도 했다.

# 6장

## 유산遊山,
## 산 중의 산,
## 한반도의 다이아몬드 금강산

우리 민족의 곁에는 언제나 물과 산이 가까이 있었으
니, 평소 쉽게 물놀이를 하듯 산에도 산책하듯 오를 수
있었다. 어느 날엔 앞산을 오르고 어느 날엔 뒷산을 오
를 수 있는 것이 우리나라의 지리적 환경이다. 산 바로
아래 사는 사람들은 아침 일찍 일어나 운동 삼아 산에
올랐다가 내려와 아침식사를 할 정도로 산은 우리에게
매우 친숙한 공간이다.

물놀이의 진수가 뱃놀이였다면 산놀이(?)의 백미는
금강산 유람이었다. 고려 시대나 조선 시대나 산 중의
산, 금수강산인 금강산 유람은 모든 이들의 로망이었다.
고려와 조선에서 가장 많이 그려진 산수화가 바로 금강
산도金剛山圖다. 고려 후반부터 금강산도가 출현하기 시

작하여 조선 중기에 오면 차고 넘칠 정도로 많아진다. 그만큼 수요가 있었고 여행하는 사람도 많았다는 방증이다. 현재 전하고 있는 금강산 그림은 고려 후기의 그림으로부터 수없이 파생하였고, 화가마다 선배 화가의 그림과는 다른 자신만의 정신세계를 표현하기 위해 그림 자체도 진화하였다. 이것은 그림 전문가가 해야 할 말이고, 필자의 영역은 아니지만, 역대 금강산도를 비교하는 것도 흥미진진한 일이다.

보통 가벼운 등산은 산행山行이라 하고 등산登山은 조금 무거운 느낌이 있는, 요즘 사람들이 쓰는 말이다. 옛글엔 높은 곳에 오른다는 의미로 등척登陟이라고도 했다. 등반登攀이라는 말도 있는데, 험한 산이나 높은 곳의 정상에 오르는 것을 뜻한다. 어감으로도 등반이나 등척은 등산보다 더 높은 산에 오르는 느낌이다. 산행은 산길을 걸어간다는 뜻이니, 산을 가볍게 산책한다는 것으로 사냥의 어원이 되는 말이기도 하다. 요즘 산행에서 보고 듣고 느끼고 겪은 것을 적은 글을 산행기라는 이름으로 출간하는 경우가 많다. 보통 산행 코스, 소요 시간, 교통 정보 따위와 자신의 감상을 기록한다. 그런데 옛분들이 쓴 '유산遊山'이라는 말이 산행, 등산, 등반보다

훨씬 놀이, 여가, 여행의 의미를 더 잘 살리는 말인 것 같다. 이러한 의미에서 쓴 조선 시대의 유산기遊山記가 많이 남아 있다.

여행은 미지의 세계에 대한 동경이자 탐험인 동시에, 번잡한 일상에서 벗어나 잠시나마 힐링하는 탈출구다. 산은 한국 사람들이 가장 좋아하는 대표적인 여행지다. 산이 멀고 낯선 곳이어서가 아니라 바로 우리 옆에 있기 때문일 것이다. 산에 가면 햇볕을 가려주는 나무 아래서 더위도 피할 수 있고, 계곡물에 시원하게 발을 담근 채 노래도 낭랑하게 할 수 있으며, 정상에 오르면 세상을 얻은 것 같은 장쾌함을 만끽할 수도 있다.

한국에 주 5일 근무제가 실시된 것도 20여 년이 되어간다. 주 5일 근무제는 2003년에 개정된 『근로기준법』에 따라 실시되었는데, 2004년에는 공기업, 보험업 및 1,000인 이상 사업장을 대상으로 하였고, 그 후 다른 사업장으로 확대하는 방식이었다. 은행과 증권사는 법 시행보다 빠른 2002년에 이미 시행하기 시작했다. 주 5일 근무제는 국민 개인의 행복권과도 관련되어 있지만, 국가 경제와도 밀접하게 관련되어 있었다. 휴식과 여행의 권장은 현대 서비스산업을 활성화하는 기능도 가지고

**북관수창록**北關酬唱錄 좌의정과 영의정 등을 역임한 조선의 문신 김수항金壽恒이 길주 지방관들의 안내를 받아 칠보산을 돌아다니며 읊은 시와 동행했던 도화서의 화원 한 시각이 그린 산수화를 묶은 시화첩. 옛사람들이 산을 즐겼던 모습이 남아 있는 소중한 기록이다.
(출처: 국립중앙박물관 e뮤지엄)

있는 것이다.

주 5일 근무제가 도입된 2004년 이후 '한국갤럽'에서 한국인의 취미를 정기적으로 조사해 왔는데, 남성의 40%, 여성의 20%가량이 월 1회 이상 등산을 즐긴다고 응답했다. 등산은 한국인이 가장 좋아하는 취미 활동인 것이다. 이 조사에서 등산이 선호 취미 1위 자리를 놓친 적이 없고, 그 비율도 증가했다.

한국인은 스스로 유목민의 후예라고 한다. 지리적 환

경으로 볼 때 한반도 거주인들은 유목 생활을 하기 어려웠을 뿐만 아니라 유목을 할 필요도 없었을 것이니, 우리 스스로를 유목민의 후손이라 하는 것은 먼 조상 때 유목 생활을 하다가 동방의 금수강산에 정착했을 것이라는 믿음 때문이다. 역사적으로도 우리 민족의 정통성은 저 북방에서부터 서서히 남쪽으로 내려왔으니 말이다.

여행은 애초부터 사람들에게 숙명적이었다. 그러나 정착 생활을 하기 시작하면서 사람들에게 여행은 목적 또는 의도를 갖고 행하는 행위로 변해왔고, 일생에 경험하기 어려운 행위의 하나가 되었다. 그러나 여행은 숙명적으로 사람들에게 낯선 세계와 사람을 이해하고 교류하는 길로 인도한다. 여행은 견문을 넓힘으로써 외부 세계에 대한 편견을 없애고 문명의 소통을 도왔다. 옛사람들은 다양한 이유로 여행길에 올랐는데, 신라의 혜초慧超 스님은 구법求法을 위해 천축국을 여행했고, 의상義相 스님은 당나라를 여행했다. 경북 울주 천전리의 암각화에는 돛단배, 용, 말 등의 그림과 뜻을 알 수 없는 낙서 등이 혼재해 있는데, 주로 화랑과 승려들이 자신의 이름과 함께 남긴 글씨나 그림 등이다. 화랑과 승려가 남긴 글귀에는 이곳을 찾아와 심신을 단련하

**울주 천전리 각석** 천전리에 흐르는 내곡천 중류 기슭에 있는 암벽에 새겨진 그림과 글씨. 신석기 시대부터 신라 말기에 새겨진 것으로 추정되며, 동심원이나 사각형 무늬부터 인물, 물고기와 용, 말, 선박 등 다양한 그림과 문자가 새겨져 있다. (출처: 지역N문화)

고 돌아간다는 내용이 많다.

한림대학교 고태규 교수는 『삼국사기』를 중심으로 삼국시대의 여행을 연구했다. 그는 논문에서 삼국시대 사람들의 여행 목적에는 외교사절 파견이 가장 많았으며, 여행 목적지는 대부분 역대 중국 왕조의 도읍지였다고 한다. 『삼국사기』에 그들의 여행 기간과 여행 경로 등 여행에 관한 사항이 일부 기록되어 있는데, 당나라로 떠난 신라 유학생과 유학승의 여행 경비는 신라와 당나라 조정

에서 각각 지원했다고 한다. 한편 삼국시대에도 불법으로 해외로 나가는 여행자가 있었으며, 외국인들이 불법으로 삼국을 방문한 경우도 있었다고 한다.

국내 여행의 백미는 바로 유산이다. 현재 약 600편의 유산기가 남아 있다고 한다. 백두산, 묘향산, 칠갑산, 금강산, 북한산, 월악산, 속리산, 청량산, 가야산, 지리산 등 옛사람들이 다녀간 명산들이 많다. 유산기는 대부분 일기 형식의 기행문으로, 여행의 준비 단계부터 숙박, 음식, 교통 수단, 노정, 여흥 등 이야깃거리가 무궁무진하다. 그런데 유산기를 읽다 보면 조선 시대의 유산은 오늘날의 등산과는 다른 점이 많다는 것을 알 수 있다. 현대인에게 등산은 육체노동과 정신노동으로 지친 심신을 쉬게 하는 힐링으로서의 등산이 있고, 지리산 종주, 백두대간 종주 등과 같이 어떤 집중된 목표를 달성하는 성취로서의 등산이 있다. 그런데 옛사람의 유산은 성취나 치유 등을 목적으로 한 것이 아니라 자연스런 여가 활동처럼 보인다. 절경이 기다리고 있기에 산에 갔지만 천지자연의 이치를 깨닫고 심신을 수련하는 일을 게을리 하지 않았다. 그리고 백두산의 장군봉, 금강산의 비로봉, 북한산의 백운대 등 정상 등정을 고집하지도 않았다.

말 그대로 산을 즐길 뿐이었다. 현대 한국인의 등산 문화는 백두산 신단수 아래에서 첫 나라를 열었다는 민족 신화, 산 속에 사는 곰과 호랑이의 토템 등 한민족의 DNA, 곧 정신적 원형에서 자연스럽게 배어나오는 것이다.

겸재 정선의 '금강전도金剛全圖'를 보면 맨 위에 비로봉이 우뚝 솟아 있고, 그림 왼쪽 끝에서 시작하여 오른쪽 끝까지 봉우리들이 가득 장관을 이루며 그림의 아래쪽으로 이어지는 기괴한 봉우리들을 지나 만폭동으로, 그리고 아래쪽 끝부분까지 내려오면 그 끝에 장안사비홍교가 있다. 왼쪽의 상대적으로 작게 그려진 푸르고 무성한 숲에는 금강산의 대표적 사찰인 표훈사와 정양사 등이 그려져 있다. 그림의 오른쪽 윗부분에 있는 제화시를 살펴보자.

만이천봉 개골산, 누가 참얼굴 그릴런가.
뭇 향기 동해 밖에 떠오르고, 쌓인 기운 세계에 서려 있네.
몇 송이 연꽃 해맑은 자태 드러내고,
솔과 잣나무 숲에 절간일랑 가려 있네.
비록 걸어서 이제 꼭 찾아간다 해도,
그려서 벽에 걸어 놓고 실컷 보느니만 못하겠네.

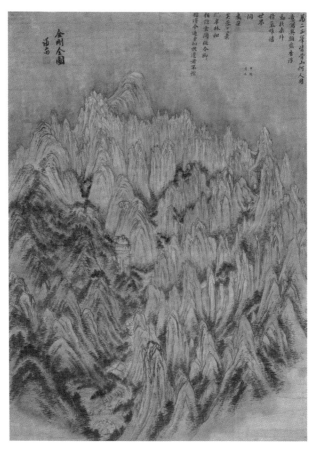

**금강전도** 겸재 정선이 내금강의 모습을 그린 작품으로, 1984년에 국보 제217호로 지정되었다.

정선의 그림을 두고 금강산의 진경을 구경하지 않아도 좋을 것 같은 감상을 읊은 시인은 참으로 금강산을 아는 사람일 것이다. 그 누구도 정선만큼 일만이천봉의 장관을 묘사할 수 없다는 것을 알기 때문이다.

송강 정철은 강원도 관찰사로 1년 동안 강원도에 머물렀다. 그는 조선의 당쟁사에 불미스런 계기를 만든 사람이긴 하지만, 시인으로서는 조선의 보배이자 한국의 보물이다. 정철이 관찰사를 맡았을 때가 1580년인데, 훈민정음이 반포된 지 백년이 지난 시기임에도 한글은 언문으로 천대받고 있었다. 그런 시기에 쓰인 그의 한글 가사는 우리 국문학사에서 찬란한 빛을 발하고 있다. 정철은 어릴 때부터 한글 가사에 관심이 높았고, 당시 한문 시가를 정통으로 여기며 한글 가사를 조롱하는 고루한 문인들의 비뚤어진 시각을 무시하고 우리말로 글과 시를 지었다.

그의 「관동별곡關東別曲」은 기행시 형식으로 쓴 한글 가사로, 강원도 관찰사로 있으면서 금강산과 그 부근의 동해안 일대를 유람하고 그 감흥을 읊은 작품이다. 내금강 만폭동에서 비로봉을 거쳐 해금강의 총석정과 동해 바다의 해돋이에 이르기까지, 금강산과 그 주변의 아름다

운 경치를 차례대로 묘사하면서 금강산의 경승을 노래하였다. 그가 금강산 만폭동의 경치를 묘사한 구절을 읽으면 마치 금강산의 절경이 눈앞에 펼쳐진 듯하다.

행장을 간편히 하고 돌길에 지팡이를 짚어
백천동을 지나서 만폭동에 들어서니,
은 같은 무지개 옥같이 희고, 용의 꼬리 같은 폭포
섞어 돌며 내뿜는 소리가 십리 밖까지 퍼졌으니,
들을 때는 우뢰려니 가까이서 보니 눈이구나!

훗날 김홍도가 그린 금강산의 모습은 정철의 이「관동별곡」을 붓끝으로 따라 그린 듯 생생하다. 또 내금강 정양사 뒤편 진헐대에서 바라보이는 망고대 그리고 혈망봉의 기암괴석과 뭇 봉우리를 다음과 같이 노래했다.

어화 조물주의 솜씨가 야단스럽기도 야단스럽구나.
저 수많은 봉우리는 나는 듯하면서도 뛰는 듯하고
우뚝 서 있으면서 솟은 듯도 하니, 참으로 장관이로다.
연꽃을 꽂아놓은 듯, 백옥을 묶어놓은 듯,
동해 바다를 박차는 듯, 북극을 괴어놓은 듯하구나.

높기도 하구나 망고대여, 외롭기도 하구나 혈망봉아.

하늘에 치밀어 무슨 말을 아뢰려고,

천만겁이 지나도록 굽힐 줄을 모르는가?

어와 너로구나. 너 같은 기상을 지닌 이 또 있겠는가?

정철이 당시 금강산 등정을 목표로 했던 것은 아니다. 강원도 관찰사 업무를 보면서 관할 지역을 순시하다가 거닐었던 곳이 바로 우연히 금강산이었던 것이다. 그에게 금강산 유산은 경치에 감탄하거나 자연에 감정이입 하거나 자연과 대화를 나누는 듯한 기분을 느끼며 즐겼던 여가와 같았다. 요즘 같으면 금강산은 등정해야 하는 수준의 높고 험준한 산이다. 등산 장비를 단단히 갖추고 시간을 철저히 계획해야 시도할 수 있는 등반이다. 그러나 정철의 「관동별곡」에는 그런 조급함이 전혀 보이지 않는다.

『조선왕조실록』에 따르면 금강산은 중국 사신들도 가보고 싶어했던 장소였다. 금강산 그림은 고려 시대 때부터 그려지기 시작했고, 고려 시대에 지어진 한시문도 전해지고 있다. 고려 후기 이곡李穀이 지은 「동유기東遊記」가 바로 금강산과 동해안 일대를 유람하고 지은 글이다. 「관

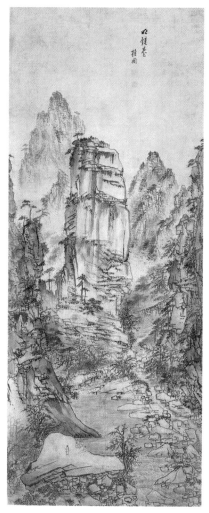

**금강산도** 김홍도가 그린 강원도(북한) 금강군에 위치한
금강산 경승지인 명경대.

동별곡」의 조상격인 셈이다. 조선 시대 '유산기'는 금강산 유람기가 많은데, 사실 금강산 여행은 막대한 비용이 들기 때문에 쉽게 할 수 있는 여행이 아니었다. 유산은 산보하듯이 하는 것이 최고이지만, 유산 문화의 하이라이트가 금강산 유람이기에 조선 사람들도 최고의 로망으로 여겼던 금강산 유람을 소개한 것이다. 오해 없길 바란다.

이외에도 퇴계 이황의 청량산 유산기도 조선 시대 위대한 학자의 유산 문화를 볼 수 있는 좋은 자료다. 바로 뒷장에 나오는 '예던길'에 관한 내용을 참조하면 좋을 것이다.

# 7장

# 걷기,
# 예던길과 순례자

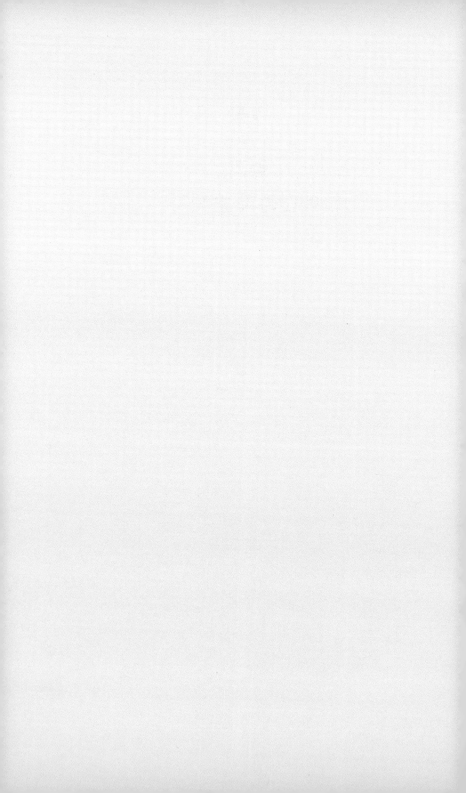

현대인에게 '걷기'는 일종의 스포츠, 곧 운동으로 인식된다. 걷는 시간, 걷는 거리, 걷는 방법 등 온갖 정보들이 매스컴을 통해 걷기가 스포츠라고 생각하게 만든다. 그래서 '걷기'라는 말 뒤엔 보통 '운동'이라는 단어가 붙는다. 걷기 운동은 1만 보 이상 걸어야 그 효과가 나타난다고 한다. 하루를 기준으로 본다면 이래저래 누구나 1만 보 이상은 걷지 않겠나 싶은데 이런 걸 운동이라니 우스운 일이긴 하지만, 건강을 유지하는 데에는 효과가 아주 좋은 모양이다. 걷는 것만으로도 하체 근력뿐만 아니라 전신 근력 향상에 도움이 되니 기초 체력을 키울 수 있다고 한다. 게다가 걸으면 비타민 D 생성이 늘어나 골다공증을 예방할 수 있고, 심장 활동을 강화시

켜 심혈관 질환을 예방할 수 있으며, 건강 호르몬 분비를 촉진시켜 우울증 같은 정신질환을 개선할 수 있고, 체지방을 감소시켜 성인병을 예방할 수 있다. 단지 걷기만 할 뿐인데 만병통치가 되는 것 같다.

아마도 옛사람들은 요즘 같은 교통수단이 없었기 때문에 늘 걸어서 이동했을 것이다. 사람과의 교유를 위해서, 물물교환을 위해서, 유람을 위해서, 여가를 위해서 걷는 것이 일상이었을 것이다. 그러니 요즘처럼 걷기 좋은 코스, 걷기에 좋은 경치 따위의 수사가 필요할 리 없다. 어떤 목적을 지니지 않았더라도 옛사람들은 어디로든 걷는 것을 즐겼을 것이고, 별다르게 운동이라고 생각진 않았을 것이다. 옛사람들이 걸었던 장소 가운데 걷기 좋은 곳, 아니 순례하기 좋은 곳을 소개하고자 한다.

바로 퇴계 이황李滉이 걷던 경북 안동 도산면 퇴계종택에서 봉화군 청량산 입구에 이르는 예던길이다. '예다'라는 동사는 '가다'를 예스럽게 이르는 말이니, '예던 길'은 말 그대로 그저 '가던 길'이라는 뜻이다. 박목월 시인이 작사하고 김성태가 작곡한 가곡 '이별의 노래'에 "기러기 울어 예는 하늘 구만리, 바람이 싸늘 불어 가을은 깊었네"라는 가사가 나오는데, 이 '예는'이 바로 '가

는'이라는 뜻이다. 선인들이 걷던 아름다운 길을 예던길
이라고 예스럽게 공경의 의미를 담아 부르는 것이다.

안동시 도산면 예던길의 단천교 앞에 '녀던길'이라고
새긴 비석이 있고, 이황의 한글 시조에도 '녀던길'이라
는 명칭이 등장한다. 이외에 전남 강진에도 '예던길'이
있다. 다산 정약용과 영랑 김윤식 시인이 걷던 길로 '예
던길'이라고 한다. 이황의 예던길은 자신의 시에 이 명
칭이 있으니 당시부터 부르던 보통명사가 오늘날 고유
명사가 된 것이고, 강진의 예던길은 조선 후기 정약용이
유배 와서 처음으로 거주하게 된 강진읍성康津邑城 동쪽
의 사의재 주막집 언저리부터 20세기 전반기를 살았던
김윤식 시인의 생가 사이의 몇 갈래 길들을 문화 콘텐
츠로 엮어 부르는 명칭이다. 19세기 초에 강진에 유배
온 사람과 20세기 전반기를 살았던 사람과는 아무 연관
이 없지만, 강진군의 자랑인 두 사람이 걸었을 법한 길
을 예스럽게 높여 부르게 된 것이다.

퇴계 이황은 스스로 '청량산인淸涼山人'이라 부를 정도
로 청량산에 오르는 것을 좋아했다. 15세 때 숙부를 따라
등반한 것을 시작으로 평생 6차례 올랐던 것으로 보인다.
청량산은 현재의 행정구역상 봉화군에 속하며 최고봉은

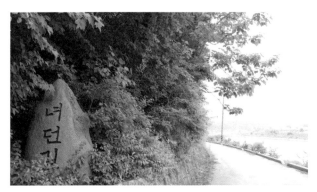

**녀던길** 안동 예던길(녀던길) 시작점에서 세워진 표지석
(출처: 한국관광공사의 아름다운 대한민국 이야기)

장인봉이다. 1982년에 경북 도립공원으로 지정되었으며, 낙동강가에 우뚝 선 산으로 자연경관이 수려하여 예로부터 소금강이라 불렸다. 조선 후기 실학자 이중환은『택리지擇里志』에서 백두대간의 8대 명산 외에 대간을 벗어나 있는 4대 명산의 하나로 청량산을 지목했다. 산세가 험하거나 풍광이 대단히 장쾌한 산은 아니지만, 이황이 나의 산이라고 부르며 좋아했던 까닭에 조선의 선비들에게 남다른 산으로 인식되었고, 성리학자의 순례지가 되었다.

예던길은 바로 도산서원에서 이 청량산 입구까지 약 15km 정도의 비교적 평탄한 길을 달리 부르는 이름이다. 이황은 이 길에서 수많은 시를 남겼다. 도산서원은

다른 8곳의 서원과 함께 2019년 유네스코 세계문화유산으로 등재되었는데, 이황은 이 예던길을 통해 도산서원에서 청량산을 오갔다. 독일 하이델베르크에는 헤겔, 야스퍼스, 괴테가 걸었던 '철학의 길'이 있고, 그것을 본떠 일본 교토시 교토대학 근처에는 철학자 니시다 기타로西田幾多郎가 걸었던 '철학의 길'이 있다. 이황의 예던길은 독일과 일본의 철학의 길처럼 출퇴근길이 아니지만, 위대한 철학자가 즐겨 걸었던 산책로니 철학의 길이요 사색의 길이라 칭하는 데 조금도 손색이 없다.

도산서원을 나와 청량산으로 가는 낙동강변에는 하계마을을 거쳐 퇴계 선생 묘소, 이육사문학관, 예던길의 출발지가 된 잘 다듬어진 단천교가 있다. 단천교에서 오르막길을 조금 오르면 작은 규모긴 해도 예던길 전망대를 조성해놓았다. 또 한참을 가다보면 강 건너편으로 예로부터 학이 날아와 살았다는 학소대가 보이고, 새로 옮겨온 농암聾巖 이현보李賢輔의 농암종택이 있다. 조금 더 나아가면 이황의 제자 금난수琴蘭秀가 지었다는 고산정과 이황의 시가 새겨진 현판을 볼 수 있으니 가는 길이 심심치 않다.

현재 안동시에서 조성해놓은 예던길은 단천교에서

예던길 전망대를 지나 학소대를 거쳐 농암종택에 이르는 3~4km 구간에 해당한다. 퇴계종택을 나와 언덕 넘어 도산서원을 거쳐 낙동강변으로 해서 단천교로 접어들어 고산정까지 18km 정도가 정말 이황이 걸었던 옛길이다. 짧은 여행길이면 단천교에서 출발하면 되고, 작심하고 온 길이라면 길이 좀 복잡하긴 해도 퇴계 선생이 걷던 길을 차분하게 순례해보길 권한다.

예던길은 그가 지은 유일한 한글 시조인 「도산십이곡陶山十二曲」의 주요 배경이 되는 곳이다. 모든 관직을 사직하고 고향으로 내려와 도산서원에서 후진 양성에 매진하던 1565년에 지은 작품으로, '동방의 주자'로 추앙받을 만한 이상이 담겨 있을 뿐 아니라 한글 시조로서의 작품성도 대단한 것으로 평가된다.

12수의 시조 가운데 '예던길'이 등장하는 9수부터 12수까지만 살펴보자.

### 제9곡

고인古人도 나 못 보고 나도 고인 못 보았네.
고인을 못 뵈도 예던길 앞에 있네.
예던길 앞에 있거든 아니 예고 어쩌리.

**도산서원의 정경**

### 제10곡

당시에 예던길을 몇 해를 버려두고

어디 가 다니다가 이제야 돌아왔는가?

이제라도 돌아왔으니 딴곳에 마음두지 않으리.

### 제11곡

청산靑山은 어찌하여 만고에 푸르르며

유수流水는 어찌하여 주야에 그치지 아니하는가?

우리도 그치지 말아 만고상청萬古常靑하리라.

**제12곡**

우부愚夫도 알고서 행하니 그 아니 쉬운가?

성인聖人도 못다 하시니 그 아니 어려운가?

쉽기나 어렵거나 간에 늙는 줄을 몰라라.

이황은 「도산십이곡」의 발문에서 이 시조를 짓게 된 이유를 밝혔다. 그가 예던길을 걸으면서 꿈꾸었을 이상 세계를 시조 12편에 담으려 했다고 한다. 그가 지은 발문의 일부를 살펴보자.

우리나라의 가곡은 대체로 음탕하여 말할 만한 것이 없다. 저 「한림별곡翰林別曲」 같은 가곡은 문인의 말씨에서 나왔으나 교만 방탕하며, 무례하고 거칠어서 군자가 숭상할 바 못 된다. 그나마 나은 것으로 근래 이별李鼈이 지은 「육가六歌」가 있으나 이 역시 세상을 희롱하며 공손치 못한 뜻이 있고, 온유하고 두터운 실질이 적은 것이 애석할 따름이다. …… 내가 본디 음률을 잘 모르기는 하나, 오히려 세속의 음악은 듣기 싫었기 때문에 한가한 곳에서 요양하는 짬에 무릇 느낀 것이 있으면 문득 시로 표현하였다. …… 내 일찍이 이별의 가곡을 대략 모방하

여「도산육곡陶山六曲」을 지은 것이 둘이니, 하나는 뜻을 말하였고(言志), 또 하나는 학문을 말하였다(言學).

이 시조를 짓기 1년 전 1564년 4월 14일에 청량산에 오른 후 이황은 더 이상 산에 오르지 못했다. 이 마지막 산행길에서 그가 친구에게 남긴 시가 또 걸작이다.

산봉우리 봉긋봉긋, 물소리 졸졸 烟巒簇簇水溶溶
새벽 여명 걷히고 해가 솟아오르네. 曙色初分日欲紅
강가에서 기다리나 임은 오지 않아, 溪上待君君不至
내 먼저 고삐 잡고 그림 속으로 들어가네. 擧鞭先入畫圖中

이 날 이황은 마지막 산행을 위해 지인 16인을 초대했다. 원래 그는 혼자 걸으면서 사색하기를 즐겼는데, 많은 사람을 불러모은 것은 마지막 산행임을 암시하는 것이었다. 새벽부터 아침밥을 든든히 먹고 출발한 이황은 손자 안도安道와 함께 현재의 안동 도산면 원천리 내 살미의 마을인 천사川沙에 도착했다. 10여 명의 지인들이 모였는데 친구인 벽오碧梧 이문량李文樑이 아직 도착하지 않았다. 오기로 했으니 올 테지만, 한참을 기다려

도 오지 않자, 시 한 수를 짓고 먼저 출발한다. 그것이 바로 위의 시다. "내 먼저 고삐 잡고 그림 속으로 들어가네."

이렇게 이황과 그 일행은 이 시의 글귀대로 그림 속으로 들어간다. 그 그림 같은 길이 바로 예던길이다. 이 길은 이황이 13세 때부터 자주 걸었던 길이다. 그는 청량산 중턱에 오산당吾山堂(현재 봉화 청량정사淸涼精舍)을 짓고 살던 숙부 이우李堣에게서 학문을 배우기 위해 집에서 오산당까지 약 50리 길을 걸었다. 현재의 청량정사는 1896년 일본군의 방화로 소실된 것을 1900년에 중건한 것이다. 숙부 때 이미 청량산은 '나의 산(吾山)'이었고, 이황 스스로 '청량산인'이라고 칭했으니, 청량산은 이황의 산이나 마찬가지였다.

나는 수년 전 이 50리 길을 걸은 적이 있는데, 현재 조성된 예던길을 벗어나면 길 없는 길도 있고, 끊어지는 길이 있기 때문에 정말 종택에서 청량산 입구까지 걸어보고 싶은 순례자라면 현지인의 안내를 받아야 한다. 하지만 단천교 입구에서 조성된 길을 걷는 것만으로도 예던길의 정취를 느낄 수 있다.

# 8장

# 공원 나들이,
# 근대 조선인의 새로운 일상 여가

한국 땅은 자연 환경 자체가 공원이기 때문에 서양인이 생각하는 공원을 별도로 조성할 필요가 없었다. 혹 경관이 좋은 곳에 사유할 욕심으로 정자를 짓거나 집을 지어 울타리를 치기는 했으나, 일부러 구획을 설정하여 꽃밭을 조성하고 숲길을 내고 냇물이 흐르게 하거나 폭포를 만드는 등의 인위적 조경을 하지 않아도 되었다. 오늘날 종교라는 미명 아래 불법 건물을 짓고 자기들 멋대로 울타리 치고 공유지를 사유지로 우겨대는 기도원 같은 곳이나, 명산 입구마다 입장료를 받고 있는 절 따위는 한국인 본래의 자연관을 해치는 부류다. 후자는 옛날에는 없었던, 일제의 잔재라고도 할 수 있는 행위다. 그런데 19세기 서양의 문물과 서양의 사람들이 한

국에 들어오면서 의도치 않게 공원이 우리의 일상으로 들어오기 시작했다. 처음에 조선 사람들은 왜 군이 공원이 필요한지 이해하지 못했다. 더군다나 공원은 우리 민족에게는 아픈 상처이기도 했다.

공원公園은 국가나 지방 공공 단체가 공중의 보건·휴양·놀이 따위를 위하여 마련한 정원, 유원지·동산 등의 사회 시설을 가리킨다. 근대의 공원은 바로 '공공성'에 가치를 두고 조성된 것이다. 근대의 공원은 19세기 유럽에서 탄생했다. 산업혁명으로 악화된 도시환경을 개선하고, 열악한 거주환경에서 생활하는 노동자에게 휴식을 제공할 공간이 필요했다. 공원은 공중위생과 사회복지 같은 근대성의 이상을 실현시키는 도구이자 장치였다.

동아시아 최초의 근대식 공원은 1868년에 중국 상하이 와이탄外灘에 만들어진 공자화원公家花園이다. 와이탄 공원이라고도 불린다. 이 화원의 조성은 중국의 치욕의 역사와 함께했다. 당시 상하이는 외국인이 자유롭게 거주하며 치외법권을 누릴 수 있도록 설정된 조계지租界地였다. 1842년, 아편전쟁에 패한 청나라는 영국과 맺은 난징조약으로 광저우, 푸저우, 샤먼, 닝보, 상하이 다섯 곳의 항구를 개항하고, 상하이를 조계지로 내주었다.

1856년부터 약 5년간 벌어진 제2차 아편전쟁에서 승리한 유럽의 열강들은 상하이의 이권을 나눠가졌다. 치욕의 역사를 지닌 상하이의 조계지는 제2차 세계대전 후 1946년에 중국에 완전히 반환된다. 영국과 프랑스 조계지에 있던 공자화원은 전승자들의 휴게공간으로 조성된 공원이었기 때문에 "개와 중국인 출입금지"라는 혐오적 규정이 있었다. 이에 분노한 중국인이 "납세자에게도 누릴 수 있는 권리를 달라!"라며 저항하자 20년 만에 공원을 개방했지만, "서양 옷과 일본 옷을 입은 자에 한해서"라는 굴욕적인 내용으로 바뀌었을 뿐이었다.

근대적 공원이 나오기 이전에도 중국에는 정원庭園, 원림園林 등이 많았다. 궁궐마다 거대한 규모로 조성하였고, 귀족의 대저택 안에 조성된 원림이 있었다. 이 공간들은 대부분 사유되는 공간이었고, 근대적 공공성이 부족했다. 오늘날 중국에는 어느 도시에나 공원이 많이 조성되어 있는데, 과거의 원림은 역시 대부분 공공의 원림으로 개조되었다. 중국의 공원은 늘 산책하는 사람들로 붐비며, 아침마다 태극권을 연마하거나 사교춤을 추는 이들로 어수선할 정도다. 왕족과 귀족의 사유 공간이 완전한 공공재로 변모한 것이다.

일본 사람들은 정원 꾸미는 것을 좋아했다. 원래 니와にわ(庭)는 작업이나 행사를 하기 위한 장소고, 에엔えん(園)은 야채나 화초를 재배하는 땅을 의미했다고 하는데, 19세기 말 메이지 시대부터 두 글자를 묶어 포괄적으로 사용하기 시작했다고 한다.

일본의 정원庭園은 매우 아기자기한 멋이 있고, 작은 우주를 옮겨놓은 것 같은 묘미가 있다. 언뜻 자연 그대로의 모습 같지만 정원을 구성하는 내적 원리가 있다. 바로 축소, 상징, 차경借景이다. 일본인은 마당이나 실내, 혹은 중정의 작은 공간에 자연을 축소해서 상징적으로 옮겨놓는다. 조성자의 취향대로 작은 자연을 구성하는 것이다. 또 제한된 공간 안에 자연을 꾸며야 하기 때문에 구성물 하나하나에 상징을 부여하는데, 이는 조성자의 세계관을 보여준다. 이와 같은 이유로 빠진 것들이 생기게 되는데 그것을 메꾸기 위해 정원 이외의 자연물을 마치 정원에 있는 것처럼 빌려온다. 일본의 정원은 그 조경법에 있어 세계인의 감탄을 자아내는 경지에 이르렀다. 그러나 일본의 정원도 개인이 만끽하고자 하는 사적 공간에 설치되는 것이기 때문에 공공성 개념이 전혀 없다.

근대화 시기 서양에서 들어온 '퍼블릭 가든public garden'

이라는 개념을 일본은 '공원公園'이라는 단어로 번역했다. 이 개념이 들어오기 전부터 있던 '원림'을 공공재적 성격으로 바꾸려는 움직임이 있었다. 메이지유신이 단행되고 얼마 지나지 않은 1873년 1월에 태정관포고太政官布告로 공원 설치를 제도화하기 시작했고, 그 시작으로 도쿄 우에노上野 신사 경내에 우에노공원을 조성하였다. 이어서 왕실의 사적인 정원을 일반인에게 개방하고, 귀족들의 개인 정원도 개방하도록 조치했다. 또한 우에노뿐만 아니라 아사쿠사淺草, 시바芝 등지에 있는 신사나 사찰의 부지를 공원으로 전용하게 했다. 그러나 여전히 이런 것들은 사유지였고, 개방에도 제한적일 수밖에 없었다.

처음부터 도시계획을 통해 공공재의 성격, 즉 '퍼블릭 가든'으로 조성된 일본 최초의 근대식 공원은 1903년 조성된 히비야공원日比谷公園이다. 도쿄도 지요다구에 있는 도심 속 공원으로, 주변을 고층건물들이 에워싸고 있고 공원의 중앙에는 대형 분수가 있다. 히비야공원은 일본과 독일의 정원 양식을 혼합하여 구성되었다.

그러나 이 일대는 에도시대 다이묘의 근거지였고, 메이지 시대에는 일본군 연병장으로 사용됐던 유서 깊은 곳이어서, 설계부터 공원 조성까지 많은 어려움이 있었

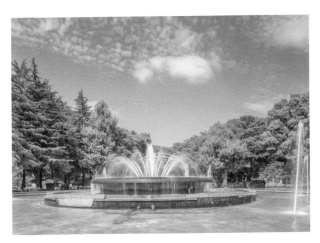

**히비야공원 중앙의 분수**

다고 한다. 큰 도로를 끼고 황궁이 있고, 국토교통성, 환경성, 농림수산성 등 정부기관이 대부분 있는 곳이기에 어려움이 무척 컸을 것이다.

1919년 한국에서 3·1독립운동이 일어나기 전, 바로 이 히비야공원에서 조선의 유학생들이 만세운동을 펼쳤다. 그들은 2월 8일 도쿄YMCA에서 「2.8독립선언서」를 낭독하고 집회를 가진 후, 12일과 23일 일본의 심장부인 히비야공원에서 만세운동을 펼쳤던 것이다.

한국의 공원은 중국의 첫 공원처럼 아픈 역사 속에 만들어졌다. 우리나라 최초의 근대식 공원인 인천의 자

유공원은 1888년 각국 조계지 내에 '각국공원'이란 이름으로 조성된 곳이었다.

1882년 조선은 일본과 맺은 불평등조약인 제물포조약에 따라 1883년 9월 30일 인천에 일본 조계지를 설정했다. 이듬해 1884년에는 청국 조계지가 설정되었고, 차례대로 미국, 러시아 조계지가 설정되었다. 조계지는 외국인의 거주와 영업을 허가한 일종의 치외법권 지역이었으므로 열강들에게 조선의 땅을 내어준 반식민지나 마찬가지였다. 조선인에게 '공원'이라는 개념조차 없었을 때에 열강들에 의해 강제적으로 만들어진 것이 우리나라 최초의 근대공원이 된 것이다.

각국 공원이 만들어진 2년 뒤인 1890년 일본은 인천의 일본인 거류지 내에 인천신사를 세우고 그 주변 일대를 공원으로 조성하여 '일본공원'이라 명명했다. 1914년 조선총독부가 부제府制를 실시하면서, 인천의 조계지를 폐지한 뒤 각국 공원은 '서공원西公園'으로, 일본공원은 '동공원東公園'으로 개명하였다. 서공원은 이후 1945년 해방 후에 만국공원으로 불리다가 인천상륙작전을 지휘한 맥아더 장군의 동상이 세워진 1957년 10월 3일부터 자유공원으로 개칭되어 오늘에 이르렀다.

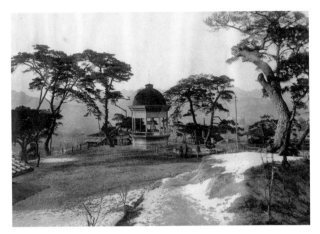

**우리나라 최초의 근대 공원인 각국공원** (출처: 서울역사아카이브)

　우리나라 초기의 근대식 공원들은 대부분 일본인 거류지에 신사를 세우고 그 경내를 정비하면서 자연스럽게 공원을 만드는 방식이었다. 부산의 용두산공원도 용두산신사가 세워진 뒤 조성되었고, 대구의 달성공원도 대구신사가 세워진 뒤 그 경내에 조성되었다. 서울의 남산공원도 일본 신사와 관련이 깊다. 1885년 한성조약으로 일본인들이 남산 예장동 일대에 거류하면서 1897년 왜성대공원(화성대공원)을 조성하였고, 1898년 그 공원 안에 남산대신궁(후에 경성신사로 개칭)을 세웠다. 이후 일본인 거류 지역이 점점 확대되면서 1910년에는 회현동

일대에 한양공원을 조성하였는데, 이 한양공원과 왜성 대공원을 합하여 '남산공원'이라 부르게 되었고 그곳에 1925년 조선신궁이 들어선 것이다.

물론 그렇지 않은 공원도 있다. 한국의 민간단체인 독립협회는 1897년 서대문 밖 옛 영은문과 모화관 터에 독립문과 독립관을 건설하면서 그 주변 일대를 '독립공원'으로 조성했다. 독립협회는 1896년 7월 2일 창립하면서 처음부터 '협회규칙' 제2조에 "독립문과 함께 독립공원을 건설하는 사무를 관장할 것"을 명시하였다. 이를 위해 국민 성금을 모금하여 독립문과 독립공원을 함께 조성할 수 있었다. 이 독립공원은 한국인 민간인이 세운 최초의 근대식 공원이다. 그러나 1898년 12월 독립협회가 강제 해산된 후 공원의 규모나 구조에 대한 기록이 남아 있지 않아 공원의 흔적도 사라졌다.

대한제국 정부는 1899년에 고종황제의 칙령으로 종로 탑골의 원각사터에 탑골공원, 일명 파고다공원을 조성했다. 그러나 이 공원은 이름만 공원이었지 처음에 황실공원으로 조성되어 일반에 개방되지 않았기 때문에 공원이 지닌 근대적 공공성은 전혀 없었다. 일제에게 강제로 합병된 뒤 일요일에만 일반인 출입이 허용되다가

1913년 7월부터 평일에도 일반에 개방되면서 비로소 공공성을 확보하게 되었다.

원래 파고다공원의 자리에는 고려 때 건립된 흥복사興福寺가 있었는데, 조선 세조 때 중건하면서 원각사圓覺社로 개칭하였다. 한양도성 안의 유일한 사찰이었던 까닭에 유학자들에게 배척받다가, 연산군 때에는 원각사의 승려들을 축출하고 대신 궁중 음악 및 무용을 맡아 보던 관청인 장악원掌樂院으로 사용하게 했다. 그것도 잠시, 연산군은 이곳을 기생방으로 전락시켰다. 그러다가 중종에 이르러서 잠시 한성부 청사로 사용되다가, 중종은 이 건물을 해체하여 다른 건물의 재목으로 사용하게 하였다. 이후 원각사터에 민가가 들어서기 시작하였고, 원각사지 십층석탑과 대원각사비만 남게 되었다.

1934년에 편찬된 『경성부사京城府史』에 따르면 1893년(고종 30) 조선으로 건너온 브라운Brown, J. Mcleavy, 伯卓安이 이렇게 민가가 들어서서 무질서하고 볼품없게 된 곳에 공원을 세우자고 고종 황제에 건의했다고 한다. 브라운은 총세무사, 한국 정부의 재정고문 등을 맡아 한국의 재정에 영향력을 행사하면서 경운궁의 석조전 건설과 시가지 측량 등에 깊이 관여하고 있었다. 고종 황제는

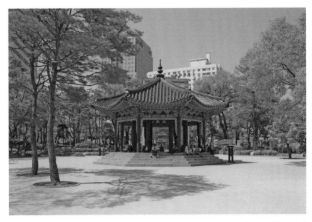

파고다공원의 정경

그의 건의를 받아들여 그에게 설계와 조성을 맡겼다.

이 공원이 역사적으로 의미가 깊은 것은 한국 정부가 자체적으로 조성한 최초의 공원이라는 것이며, 훗날 3·1만세운동이 시작된 장소가 되었다는 점이다. 일제에 의해 민간에 개방된 이후 시민들의 휴게 공간으로 서울의 도심에서 이만한 곳이 없었다. 현재는 노인들만의 휴식 공간처럼 변했지만, 초기부터 그랬던 것은 아니다.

크지 않은 공원이지만, 초기에는 이곳에서 다양한 활동이 이루어졌다고 한다. 이용자들의 연령층도 다양하고 사회적 신분 또한 다양했다. 한가로운 연못가의 휴식

공간부터 매춘을 위한 장소까지 존재했다고 한다. 시기를 달리하며 여러 용도로 이용되었던 까닭은 공원의 공공성이 자기 완결적으로 시행되지 못하고, 일부가 공간으로 활용되기도 하면서 주변과 상당히 긴밀히 소통하고 있었기 때문이다. 1899년 한양에 처음 전차가 들어선 이후 1934년에는 탑골공원 주변을 지나는 전차노선이 3개나 되었으니 요즘말로 초역세권이었고, 당시 일본인은 주로 청계천 이남, 남산 이북에 거류하고 조선인은 종로와 청계천 일대에 거주하였으니, 탑골공원은 한양 도심의 중심이자 조선인 생활 무대의 중심이었다.

해방 이후 혼란한 사회 분위기와 1950년대의 한국전쟁으로 주변 일대가 피폐해지면서 활력을 잃었으나, 오늘날까지 시민과 함께하였고 경제 발전과 사회의 급격한 변화 속에서 저항하는 시민들의 시위와 집회 장소로 자주 이용되었다. 2000년대 들어 서울시에서 탑골공원 성역화사업을 추진하고 있으며, 노인층의 압도적 이용률 때문에 지난 반세기가량 노인층 집중화 현상을 쉽게 바꾸지는 못하지만, 노인층을 인근 노인복지센터로 유도하고 노인들 스스로 부근의 종묘공원 쪽으로 무대를 옮겨가면서, 이전의 활력을 찾을 수 있을 것으로 기대하고 있다.

# 9장

# 바둑,
# 유목민의 전설

바둑의 AI 알파고AlphaGo와 인간 대표 이세돌 간의 세기의 대결은 알파고의 4:1 승리로 마감했다. 알파고는 인공지능 컴퓨터로서 거의 무한한 학습 능력을 가지고 있으며, 한 번도 인간을 상대로 패배한 적이 없었다. 단 한 차례 한국의 이세돌 9단에게 승리를 내주었을 뿐이다. 이세돌도 처음 5판3승제의 대국을 시작하기 전에는 아무리 인공지능이 발전한다고 하더라도 인간의 두뇌를 상대할 수는 없을 것이라며, 자신의 승리를 장담했다. 패배 후 너무 자만했던 자신을 원망하며 바둑뿐만 아니라 앞으로 다가올 세상에 대한 두려움을 드러냈다. 시민들은 처음에는 충격을 받았지만 아무도 이세돌을 부끄럽게 생각하지 않았다. 오히려 인공지능을 이긴

최초의 승리자로 추앙하였다. 앞으로는 더 이상 인간이 인공지능을 이기지 못할 것이기에 인간들의 자축은 계속되었다. 이 구글 딥마인드 챌린지 매치Google Deepmind Challenge match는 2016년 3월 9일부터 15일까지, 하루 한 차례의 대국으로 총 5회에 걸쳐 서울의 포시즌스 호텔에서 진행되었다.

20세기에는 일본이 세계 바둑을 지배했다. 한국과 중국의 내로라할 최고의 기량들은 일본으로 바둑 유학을 떠났다. 일본 바둑은 마치 바둑의 종주국인 양 유럽까지 장악했다. 그러다가 1990년대부터 상황이 급변하기 시작했다. 순수 국내파의 성장세가 두드러지면서 한국 바둑이 하나하나 세계 바둑을 지배해나가기 시작했다. 이창호, 이세돌, 유창혁 등 천재 기사들이 등장했다. 이들보다 앞선 조치훈, 조훈현 등 1세대 천재 기사들도 대단한 기력을 보유하고 있었다. 최근 인구대국의 역량으로 치고 올라오는 중국 기사들의 실력이 대단하지만, 여전히 우리나라가 바둑 강국임에는 틀림없다.

김종래는 『유목민 이야기』에서 바둑과 장기를 유목과 정착의 차이로 비교하였다. 매우 흥미로운 비교라 언급하지 않을 수 없다. 그에 따르면 장기판은 중앙의 선

을 기준으로 양 진영의 구분이 분명한 반면, 바둑판에는 어떤 경계나 진영도 없다. 모든 점이 평등한 하나의 영토다. 평등한 돌은 혼자만으로는 생존할 수 없기 때문에, 서로를 연결하면서 영토를 유지하고 확장해나간다. 단독으로는 존립할 수 없으므로 서로 상생하는 방식을 취한다. 그 방식이 고정된 것도 아니다. 기존에 관계를 맺던 돌 옆에 새 돌이 놓이면 전혀 다른 새로운 관계맺음이 진행된다. 돌은 놓인 위치에 따라 수성과 공성의 역할이 시시각각 달라진다. 이것이 바로 전형적인 유목-이동성이다. 바둑식 사고를 하는 몽골 군대는 장기와 체스식 사고를 하는 중국과 유럽 군대를 격파했다. 장기나 체스를 두듯 진을 짜고, 역할과 기능이 제한적인 병사들로 대항했지만, 몽골 기마병은 정렬된 진지 없이 변화무쌍한 공격으로 상대를 유린했다.

그렇다면 현대의 한국인에게 여전히 유목민의 혈류가 흐르고 있는 것일까.

『고려사』 권36에 조윤통曹允通(1277~1306)의 「열전」이 실려 있는데, 이를 보면 옛날부터 한국인은 바둑을 잘 두었던 것 같다.

조윤통曹允通은 탐진현耽津縣 사람이다. 바둑[碁]으로 유명했으며 또 현학금玄鶴琴을 잘 타서 그가 창작한 별조別調가 세상에 유행했다. 원나라 세조世祖(쿠빌라이)가 그를 불러다가 중국 남방의 바둑 잘 두는 사람과 시합을 시켰더니 조윤통은 둘 적마다 이겼으므로 황제는 그에게 역마를 타고 마음대로 내왕하도록 허락하였다. 충렬왕 때 황제는 사신을 보내 조윤통을 불렀다. 조윤통이 집안 식구를 데리고 조정에 들어가니 황제가 그에게 묻기를 "세상에 전하기를 너희 나라 인삼이 좋다고 하는데 너는 나를 위해 인삼을 가져올 수 있겠느냐"라고 하였다. 조윤통은 대답하기를, "만약 제가 그 일을 주관한다면 해마다 수백 근은 바칠 수 있습니다"라고 하였으므로 황제는 역마를 주어 돌아가게 하였다. 이때부터 조윤통은 해마다 주군州郡을 순회하면서 백성을 동원해 인삼을 캐게 하였는데 조금만 흠집이 있거나 썩었거나 혹은 생산지를 속였거나 혹은 기한이 차지 못한 것이 있으면 무턱대고 은폐銀幣를 벌금으로 징수하여 사리私利를 채웠으므로 백성들이 몹시 괴로워하였다.

조윤통은 고려 충렬왕 때 원나라와 교역했던 인삼 거

상이었다. 이 기사에 따르면, 훌륭한 바둑 실력 덕에 쿠빌라이의 환심을 샀고, 그 뒷배를 바탕으로 인삼 거래에서 사리를 챙긴 인물로 등장한다. 그런데 이 글은 좀 모순적인 것 같다. 상인이 이윤을 챙기는 것은 당연한 것이고, 조윤통의 인삼 수매의 원칙을 보면 흠집이 있거나 썩었거나 혹은 생산지를 속였거나 혹은 기한이 차지 못했을 때 그에 대한 벌금을 물게 하는 아주 바람직한 상거래를 한 것으로 보인다. 불량률 제로를 목표로 한 상인을 비난할 수 있겠는가. 더군다나 비정상적 거래를 하는 거래상들은 당연히 괴로움을 당해야 하는 것이 아니겠는가.

칭기스칸의 손자 쿠빌라이는 고려 원종元宗의 지지에 힘입어 중국 대륙을 장악하고 원元제국을 건설한 인물이다. 원종의 예지력과 협상력이 탁월하여, 고려는 원의 부마국으로서 국호와 국풍을 유지할 수 있었다. 원나라 최대의 통상국이 바로 고려였는데, 두 나라 사이에는 물건만 오고 간 것이 아니라 사람의 지혜와 기술도 오고 갔다. 쿠빌라이 칸이 고려의 조윤통을 초빙하여 남방의 기사와 대결토록 하였다는 것을 보면, 원나라 황제와 귀족들이 바둑을 애호했을 뿐만 아니라 바둑을 통해 동방

과 북방과 남방의 사람들과 문화를 교류케 하여 원제국 초기의 통합을 추진하는 수단으로 삼았던 것 같다.

중국의 기록에 따르면, 신라, 고구려, 백제 모두 바둑이 성행했다고 하는데, 『구당서舊唐書』 중 「동이열전」에는 신라 효성왕 1년에 당나라 현종이 신라에 사신을 보낼 때 바둑에 능한 양계응楊季鷹을 부사副使로 삼아 함께 보내 바둑을 겨루게 했다는 기록이 있다. 또 일본에는 백제에서 건너간 바둑판이 보존되어 있다.

바둑은 고대 동아시아에서 요순시절에 만들어졌다고 전해지며, 우리나라에서는 삼국시대 때의 바둑 기록이 남아 있다. 한자로는 '기碁, 棋' 또는 '혁奕'이라 했다. 현대 국어 '바둑'의 옛말인 '바독'은 15세기 문헌에서부터 나타난다. '바독'으로부터 제2음절의 모음 'ㅗ'가 'ㅜ'로 바뀌어 현대 국어의 '바둑'이 되었다. 『고려대 한국어대사전』에 따르면, 이 말은 『분류두공부시언해』(1481)에 '바독'의 형태로 처음 나타나는데, '바독'은 '밭[田]'과 '독[石]'이 결합된 형태로 보는 것이 가장 일반적이다. 지역에 따라서는 '돌[石]'을 '독'이라고도 하고(경상, 전라, 충남, 제주 방언), '바둑'을 '바돌'이라고도 하기 때문에(경상, 전라, 충남 방언) '바둑'의 '독'이 '석石'의 그것일 가능

성이 높다. 따라서 이 말은 '받독→바독→바둑'으로 발달한 것이라고 한다. 그러나 '바둑'이라는 고유어가 언제부터 있었는지는 밝히지 못하고 있다.

　아무튼 고려 말에는 원나라와의 교류로 바둑이 유행했기 때문인지 바둑에 대한 글들이 많다. 고려 무신정권 초기 최고의 문인 이규보李奎報는 거문고와 술과 시 다음으로 바둑을 좋아했다. 그가 좋아한 거문고와 술과 시와 바둑은 여가 활동으로 동시에 즐길 만한 것들이다. 그에게는 바둑 친구도 많았고, 바둑을 두고 나면 그 감흥을 시로 옮겼다고 한다. 아래의 시는 당대의 고승인 희 선사希 禪師의 방장方丈에서 밤이 깊도록 바둑 두는 장면을 구경하고 나서 그 감흥을 표현한 고율시占律詩 한 수다.

　　고요한 밤 홍등에 불똥만 떨어지는데,

　　뱀 머리처럼 일어서고 토끼처럼 뛰는 판세는 종횡으로 얽힌다.

　　바둑돌 놓는 소리만 판에 쩡쩡 들리는데,

　　누가 지고 누가 이겼는지 어느새 달은 서산에 기울어 가네.

　　열아홉 줄 판 위의 천태만상은,

인간세상 흥망성쇠 분명하구나.

그중 몇 사람은 신선바둑 구경하다가,

도끼자루 썩는 줄 모르고 서로 놀랐다네.

밤이 깊도록 도끼자루 썩는 줄 모를 정도로 즐기던 바둑, 이 정도면 거의 절정의 여가 활동 아닐까 싶다. 이렇게 여가의 극치를 달리다 보면 본업과 여가의 전도 현상이 일어나는 것일까. 아래의 시를 보면 바둑 두기가 이규보의 생업인 것처럼 들린다. 이 시는 박朴 학사라는 이와 주고받은 시의 일부다.

날마다 바둑 두는 여가(手談餘)에,

가끔씩 역상서曆象書를 펴 본다네.

정월 초하루에 우수雨水가 들었으니,

양기가 좀 더 빨리 펴지리.

'수담手談'은 손으로 하는 이야기로, 바둑의 별칭이다. 수담을 나눈 여가의 시간에 천문역법에 관한 책을 본다고 하였으니 그가 바둑 두기를 얼마나 즐겼는지를 알 수 있다.

반면에 고려 말의 대유학자 이색李穡(1328~1396)의 시에는 바둑을 두는 비장함이 눈에 띈다. 술과 시처럼 즐기는 것과 승패를 염두에 두고 두는 바둑은 시에서도 느낌이 다르다. 이색은 거문고[琴]와 바둑[棋]과 서예[書]와 그림[畵] 네 가지를 우리나라 속어로 사예四藝라 칭한다고 비평하면서 각각 이 네 가지 기예에 대한 시 4수를 지었다. 그 가운데 「바둑[棋]」 시를 살펴보자.

들불과 봄샘, 그 형세 절로 같아,

강자는 삼키고 약자는 뱉어라, 과연 누가 이길까.

정녕 한 수 한 수 두기가 쉽지 않구나.

승패는 분명 딱 한 수에 달렸거늘.

이색은 이미 통속적인 기예의 하나로 바둑 두기를 보고 있다. 이것은 주희 성리학의 이념성 때문이었을까. 무단히 성인이 되기 위해 수양해야 하는 사대부의 정신 세계에 이러한 기예들은 욕망을 좇는 행위로 보였을 것 같다.

조선 시대로 넘어와서는 바둑 관련한 그림, 시, 산문, 기사 등이 고려사와 비교되지 않을 정도로 많아진다. 최

근 바둑 프로 기사 김효정이 제출한 석사학위논문「조선 후기 바둑 취미의 확산과 그 문학적 형상화」에 따르면, 조선 전기는 왕과 귀족 사대부들이 고상하게 바둑을 즐겼다면 조선 후기는 바둑이 서민 생활 깊숙이 파고들어 풍속의 하나가 되었다고 한다. 논문의 조사에 따르면 조선 전기에 바둑에 관한 한시는 1,200여 수인데, 후기엔 4,270여 수로 3.5배 이상 늘어난다.

조선 전기에 바둑은 지극한 이치가 담긴 인생의 축소판으로 여겨져 처세와 용병술, 치세 등의 분야에서 적극적으로 활용되었고, 한편으로는 은둔과 초탈, 무욕의 탈속적 상징으로 인식되어 완물상지玩物喪志라는 성리학자의 경계의 대상이기도 하였다. 그러나 후기에 이르러 바둑은 점점 여가와 취미 생활로 인식되기 시작하면서 크게 유행하였고, 남녀노소 신분계층과 상관없이 애호가들이 나타나게 된다. 게다가 내기 바둑이 성행하면서 바둑으로 부와 명예를 거머쥐는 사람도 등장하게 된다. 심한 경우 생업을 팽개치고 가산을 탕진하는 사례까지 등장하여 강한 비판론마저 제기되기도 했다. 그만큼 조선 후기에는 바둑이 대중화되고 여가 활동으로서 인정받기 시작했음을 알 수 있다. 회화에 있어서도 조선 전기에는

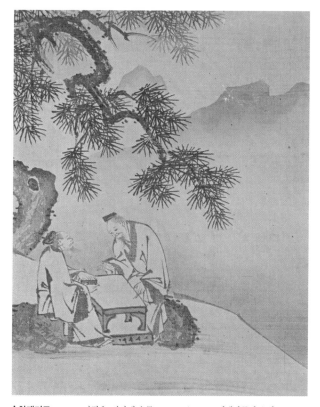

**송하대기도**松下對棊圖 이경윤, 비단에 수묵, 31.1×24.8㎝, 고려대박물관 소장.

바둑 두는 신선들의 그림이 많았다면, 후기에는 대장장
이나 무당, 엿장수, 포목장수, 기생 등이 바둑 두는 그림
이 많아졌다. 김효정은 이러한 현상을 두고 "바둑의 대중

화, 통속화를 증명하는 중요한 단서"라고 지적했다.

　마지막으로 바둑을 탈속의 경계로 인식한 유몽인柳夢寅의 시를 살펴보자. 그의 「화첩」 6수 중 제4수에서는 두 신선의 모습을 묘사한 붓끝에서 농경의 넘이 묻어나는 것을 느낄 수 있다. 이 시는 조선 중기 이경윤李慶胤(1545~1611)의 작품으로 전해지는 '송하대기도松下對碁圖'를 보고 그 감흥을 적은 것이다. 소나무 아래 바둑 두는 두 노인은 현실에서 누리기 힘든 그림 속 신선을 그린 것이며, 유몽인이 상상하던 자신의 모습이다. 보통 시와 그림 속의 바둑은 이처럼 한가롭고 여유가 있다. 바둑 한 판에 몇천 년이 흐르는지 모를 만큼 말이다.

　　소나무 아래 노인들 주인도 없고 객도 없이, 바둑 한 판에 수천 년의 세월 흐르네.
　　내가 본 것은 두 사람인데, 두 사람이 영지 캐러 갔다가 돌아오지 않을 줄 어찌 알까.
　　구름 속 산수 속에 잔잔히 물 흐르는 소리.

# 10장

# 낚시,
# 오래된 여가의 기억

한국인에게 낚시는 생존의 수단인 동시에 여가였다. 인류의 어로漁撈 활동의 흔적은 이미 구석기시대 초기부터 나타나고, 낚시는 적어도 4만 년 전의 구석기시대부터는 시작된 것으로 보인다. 패총 유적은 고대인들의 생존에 강과 바다에서 나는 산물이 대량으로 소비되었다는 것을 보여준다. 1982년 강원도 양양군 손양면 오산리 호숫가에서 돌을 깎아 만든 낚싯바늘이 발견되었는데, 약 4,500년 전의 것으로 신석기인들이 사용하던 것으로 추정된다. 낚싯바늘은 청동기시대 유적에서도 발견되는데, 전남 영암에서는 활석滑石으로 만든 낚싯바늘 거푸집도 발견되었다. 이 거푸집은 B.C. 500~B.C. 300경에 만들어진 것으로 추정되고 있다.

최근 우리나라는 소득 수준이 높아지고 생활 여건이 나아지면서 여가 활동으로서 낚시를 즐기는 사람이 점점 많아지고 있다. 낚시 도구도 발달하고 대중화되었으며, 그 방법도 다양해지면서 낚시는 이제 동호인들의 여가 활동뿐만 아니라 온 가족이 즐기는 레저스포츠 문화로 자리 잡아가고 있다. 우리나라는 삼면이 바다고 주변에 큰 강도 많아 바다 낚시와 민물 낚시를 쉽게 즐길 수 있고, 산이 국토의 70%나 차지하여 곳곳에 자연 또는 인공 저수지가 많아서 호소湖沼 민물 낚시도 즐길 수 있다.

1966년에 불과 30만 명이었던 낚시 인구는 10년 후인 1975년에는 200만 명을 넘었다. 이때의 낚시 붐은 경제성장과 도로 교통망 확충으로 일어난 것이다. 해양수산부의 통계에 따르면 우리나라 낚시 인구는 2000년에 500만 명, 2010년에 652만 명, 2018년에 850만 명으로 증가하고 있다. 이 추세라면 2024년에는 1,000만 명을 넘어설 것으로 예상된다. 최근의 낚시 문화는 등산 문화와 함께 한국인에게 대표적인 순수 여가 활동으로 인식되고 있는 것 같다.

한국의 문헌 기록을 살펴보면, 『삼국사기』에 낚시에

관한 기사가 처음 등장한다. 『삼국사기』 중 「고구려본기」에 태조대왕太祖大王 7년(59) 음력 4월의 기록이 있다.

왕이 고안연孤岸淵에 가서 낚시하는 것을 지켜보았는데, 붉은 날개의 백어白魚를 낚았다.

태조대왕은 유리왕의 손자로 7살에 왕이 되었고 이때는 태후가 수렴청정을 하던 때다. 14세라는 어린 나이여서인지 낚시를 직접 한 것은 아니고, '관어조觀魚釣'라 한 것을 보면 누군가 고안연孤岸淵이라는 곳에서 낚시하는 모습을 지켜보았던 것이다. 또 『삼국사기』 중 「신라본기」 '탈해이사금脫解尼師今조'에는 "처음에 탈해는 낚시를 생업으로 노모를 봉양했다"는 기록이 있다. 탈해이사금은 신라 제4대 왕으로서 설화이긴 해도 왕이 되기 전에 어업에 종사한 어부였을 것이다.

이처럼 낚시(釣)에 대한 기록은 삼국시대 초기에 잠깐 등장하지만, 어업행위에 대한 기록은 헤아릴 수 없이 많다. 어업 행위의 기록 속에 고기잡이, 조개잡이 등이 삼국, 고려, 조선에서 활발하게 행해졌음을 알 수 있는데, 이 행위 속에는 낚시 행위가 지목되지 않았다 하더

라도 일부 포함되었을 것이라고 추측할 수 있다.

반면에 시와 회화에는 자주 언급되었다. 조상들은 어업을 생계로 삼는 사람을 '어부漁夫'라 칭하고, 그외 낚시를 즐기는 사람을 '어부漁父'라 칭하여 구분하였다. 노동과 여가를 구분하여 사용한 것이다.

고려 시대의 작품으로는 고려 말기 이제현李齊賢의 「어기만조魚磯晩釣」와 『악장가사』에 수록된 작자 미상의 「어부가漁父歌」가 대표적이다.

조선 시대에는 시문학 작품과 회화 작품이 수없이 많이 탄생하였다. 가사 작품으로 대표적인 것이 『악장가사』의 「어부가」를 개작한 이현보李賢輔의 「어부사」가 있고, 시로는 이황 · 이이 · 박인로朴仁老 · 윤선도尹善道 · 김성기金聖器 등의 시가 유명하며, 시조의 경우는 낚시를 언급한 작품의 수를 헤아릴 수 없을 정도다. 회화 작품으로는 이숭효李崇孝의 '귀조도歸釣圖'를 비롯하여 이경윤李慶胤의 '조도釣圖', 이명욱李明郁의 '어초문답도漁樵問答圖', 장승업張承業의 '어옹도漁翁圖' 등이 널리 알려져 있다.

조선 시대에는 시나 회화 외에도 낚시 이론서까지 등장했다. 1670년(현종 11)에 남구만南九萬이 쓴 『조설釣說』은 낚싯대와 낚싯바늘 · 찌 · 미끼 등과 함께 낚시 기법에

관한 이야기를 수필 형식으로 소개한 낚시 이론서다.

고대 암각화에 나타나는 어로 행위의 흔적이나 신석기시대 낚시 유물들은 이 시기 인류의 생존을 위한 것이었겠지만, 고대 동아시아 국가인 은殷나라 말기 강태공이 낚싯바늘 없는 낚싯대를 강물에 드리우고 낚시를 한 일이나, 고구려 태조대왕이 궁궐 연못에서 낚시하는 것을 구경한 것은 생업이 아니라 세월을 낚는 여가 활동으로 이해된다.

옛 선조가 여가로 즐겼던 낚시에 대해 몇 분의 글을 가지고 살펴보자.

농암聾巖 이현보(1467~1555)는 경북 안동 도산면 분천리 사람이다. 태어나 자라고 말년도 도산면에서 보냈기에 도산면에는 그의 흔적이 도처에 남아 있다. 앞에서 다룬 퇴계 이황의 예던길에도 그의 발자취가 남아 있다. 그는 76세에 관직을 사직하고 고향으로 내려와 한가로이 지내고 있을 때, 아이들이 작자를 알 수 없는 12장의 「어부장가」와 10장의 「어부단가」를 구해왔다고 한다. 이황의 「서어부가후書漁父歌後」에 따르면, 「어부장가」는 이현보의 손녀사위 황준량이 고려가요집 『악장가사』에 실린 작자 미상의 「어부가」를 구해온 것인데,

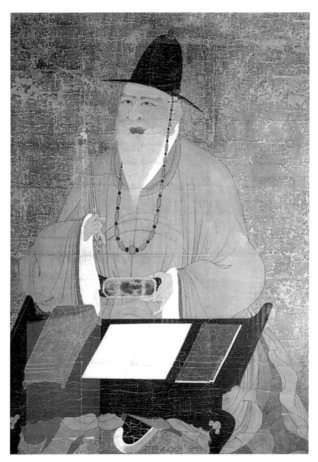

농암 이현보의 경상도 관찰사 재임 시절 초상

「어부단가」에 대해서는 입수 과정을 알 수 없다고 한다. 이현보는 이 곡의 가사들이 자연을 벗하며 고기잡이하는 한가하고 청빈한 어부의 풍류를 보여주고 담긴 뜻이 심원하다고 생각하여 집 앞 분강汾江에 배를 띄우고, 아이들에게 노래하게 하였다. 그런데 노래를 듣고 보니 가사가 순서에 맞지 않거나 중첩된 것이 있어서 개작하였다고 한다. 이때의 나이가 83세였다. 그는 10장의 「어부단가」는 5장으로 개작하고, 12장의 「어부장가」는 9장으로 개작하였다.

이 가운에 낚시를 노래한 가사는 「어부장가」에 등장한다. 낚시를 언급한 장만 살펴보면 다음과 같다.

### 제4장

세상일 다 잊고 낚싯대 드리우니 萬事無心一釣竿

삼공 벼슬도 이 강산과 바꾸지 않으리. 三公不換此江山라

돛 내려라, 돛 내려라! 돗 디어라 돗 디어라

산골 비바람에 낚싯줄 거두노라. 山雨溪風捲釣絲

찌그덩, 찌그덩, 어사와! 至匊悤 至匊悤 於思臥

일생의 종적이 푸른 물결에 있도다. 一生蹤迹在滄浪

## 제5장

동풍 석양에 초강이 깊어가고 東風西日楚江深

이끼 긴 물가엔 온통 버드나무 그늘이라 一片苔磯萬柳陰이라

읊어라, 읊어라! 이퍼라 이퍼라

부평초 신세, 흰 갈매기 마음이라 綠萍身世白鷗心라

찌그덩, 찌그덩, 어사와! 至匊悤 至匊悤 於思臥

언덕 너머 어촌에는 두서너 집뿐이로고. 隔岸漁村 三兩家라

## 제8장

밤 깊고 물 차니 고기도 물지 않아 夜靜水寒魚不食거늘

배 가득 달빛만 싣고 돌아온다네 滿船空載月明歸라

닻 내려라, 닻 내려라! 닫디여라 닫디여라

낚시 끝내고 돌아와 쑥 덤불에 배 매리. 釣罷歸來 繫短蓬호

리라

찌그덩, 찌그덩, 어사와! 至匊悤 至匊悤 於思臥

풍류에 꼭 서시 같은 미인은 없어도 좋아. 風流未必在西施라

## 제10장

한번 낚싯대 들고 배에 오르면 一自持竿上釣舟

세상 명리 유유히 사라지네 世間名利盡悠悠라

배 붙여라, 배 붙여라! 브텨라 브텨라

배를 매고 보니 지난해 흔적 남아있네. 繫舟唯有去年痕이라

찌그덩, 찌그덩, 어사와! 至匊惠 至匊惠 於思臥

뱃노래 한 가락에 산수는 푸르구나. 欸乃一聲山水綠라

「어부장가」의 원형은 고려가요집 『악장가사』에 있는 것이지만 「어부장가」는 당시 이현보가 살던 분천리 저택 앞을 흐르는 낙동강에 낚싯대 들고 배에 올라 닻 내리고 유유히 낚시를 하며 세상의 명예와 이익을 다 잊고 달빛만 싣고 빈 배로 돌아와도 좋으니 푸르른 산야에 뱃노래가 절로 나오는 자연의 한 풍경을 만끽하는 모습을 너무나 잘 표현하고 있다. 이 국한문 혼용의 노래 가사는 이황의 한글 가사 「도산십이곡」과 함께 안동의 강호문학을 대표하는 작품이자 한국 국문학의 보배 같은 작품이다.

이로부터 딱 백년 뒤인 1651년 고산孤山 윤선도는 이현보의 「어부가」를 개작하여 「어부사시사漁父四時詞」 40수를 지었다. 이때는 윤선도가 전남 보길도에서 유유자적한 삶을 살던 65세 때다. 윤선도는 「어부가」에서 시상詩想을 얻어 보길도의 사계四季를 각 10수씩 담아냈다.

중국 초나라의 굴원이 지은 「어부사漁父辭」나 이현보의 「어부사漁父詞」, 「윤선도의 어부사시사」에 나오는 '어부漁父'는 어업을 생업으로 하는 '어부漁夫'가 아니다. 복잡한 현실에서 벗어나 유유자적하며 낚시를 여가로 즐기는 사람이다.

『조선왕조실록』에도 낚시 기사가 등장하는데, 성종 때 10회, 중종 때 9회, 영조 때 8회, 정조 때 8회가량 언급되었다고 한다. 그 가운데 직접 낚시를 한 임금은 정조뿐이다. 기록에 따르면 정조는 낚시를 무척 즐겼던 것 같다. 그러나 그의 낚시는 여가 활동이 아니라 통치의 수단이었다고 해야 할 것이다. 1792년(정조 16) 3월 21일에 "각신들과 내원에서 낚시를 하고 시를 지었다"고 하는데, 이때 고기 한 마리를 잡을 때마다 기旗를 들고 음악을 연주하였다. 또 3년 뒤에는 내원에서 꽃구경을 하고 큰 낚시 행사를 열었는데, 여러 각신의 아들·조카·형제들을 참여케 하였고, 정조가 "매년 꽃구경하고 낚시질하는 놀이에 초청된 각신의 자질이 아들이나 아우나 조카에 한정되다가 올해에는 재종과 삼종까지 그 대상이 확대된 것 역시 많은 사람과 함께 즐거움을 나누려는 뜻에서다"라고 한 것을 보면, 스스로 낚시를 즐

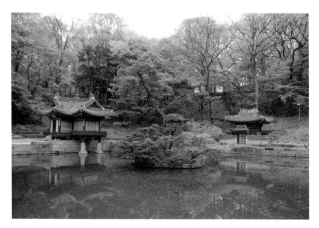

**창덕궁 부용정** 『조선왕조실록』정조 42권에 보면 "부용정의 작은 누각으로 거동하여 태액지太液池에 가서 낚싯대를 드리웠다"는 기록이 있다.

기려고 한 것이 아니라 왕으로서의 직업의식 차원에서 조정 관료의 화합을 통해 국가의 통치를 수월하게 하고 자 낚시 행사를 연 것으로 볼 수 있다.

반면에 같은 왕족이었지만 진정한 의미에서 낚시를 즐긴 사람은 아무래도 성종의 형인 월산대군月山大君일 것이다. 월산대군은 조선의 임금이 될 수도 있었던 사 람이나 그러지 못하고 동생인 성종 임금이 태평성세를 펼치는 데 일조하며 권력에 일절 관여하지 않으면서 은 인자중하였던 은자 같은 인물이다. 그는 전국을 유람하

였고 특히 낚시를 즐겼던 것 같다. 한강, 임진강, 북한강 등에 월산대군의 자취가 수없이 배어 있다. 그의 시조 한 수를 먼저 살펴보자.

추강秋江에 밤이 드니 물결 차노매라.
낚시드리치니 고기 아니무노매라.
무심無心한 달빛 싣고 빈 배 저어 오노매라.

낚시로 고기를 잡는 데 집착하지 않고 낚시를 한가롭게 즐기는 무욕의 정서가 가득한 시조다. 자연친화적 삶을 통해 가을 강의 밤경치와 달빛 아래 배낚시를 하고 무심히 돌아오는 탈속의 정경이 한 폭의 동양화를 보는 듯하다.

월산대군도 구구절절 사연이 많은 사람인데, 세조가 아끼던 맏손자였고 성종의 친형이었다. 이 책의 앞선 뱃놀이 장에서 제천정에서 명나라 사신 예겸과 달구경을 하고 한강에서 뱃놀이했던 바로 그 사람이다. 월산대군은 왕위 대신 재산을 물려받았는지, 한양 곳곳에 그의 저택과 정자들이 있었다. 사실 오늘날의 덕수궁은 원래 정동에 있던 그의 옛집으로, 임진왜란이 끝나고 경북궁이

불타 정궁으로 사용할 수 없게 되자 선조가 잠시 안착하면서 훗날 대한제국의 정궁으로까지 확대된 것이다.

그는 정치를 멀리하고 유유자적하면서 유람하고, 문인과 수작하거나 낚시로 소일하면서 살았다. 그는 왕위에 대한 정통성을 지닌 사람이었으나 자기의 의지와는 상관없이 어찌어찌하여 친동생이 왕이 되었는데, 그것을 숙명으로 알고 성종을 도왔다. 어쩌면 그것이 그가 살 수 있는 유일한 길이었을 수 있다.

위의 시조는 시조를 조금이라도 아는 사람이라면 한 번쯤은 들어보았을 시조로 명작이라 아니할 수 없다. 특히 낚시를 좋아하는 사람들에게는 보배와 같은 시조다. 그런데 흥미로운 점은 그의 시조가 이른바 '어부가계漁父歌系'의 한 축을 이룬다는 것이다. 그의 시조 「추강에 밤이 드니」는 이현보의 「어부장가」 제8장의 가사 "밤 깊고 물 차니 고기도 물지 않아 / 배 가득 달빛만 싣고 돌아온다네"의 원형같이 보인다.

# 슬기로운 여가 생활을 위하여

  우리 선조들의 여가는 매우 다양했다. 앞서 다루었던 「한도십영」에는 한양 사람들이 즐겼던 열 가지의 여가 활동이 나타난다. 대체로 사람 구경, 풍경 구경이다. 꽃놀이, 뱃놀이, 낚시조차도 바라보는 자의 즐길 거리로 읊었다. 그러나 보고 즐기는 사람이 있다면 반드시 하고 즐기는 사람이 있게 마련이다.

  남산의 아름다운 여덟 풍경을 읊은 「남산팔영」, 마포에서 서강·양화진 일대의 서호를 읊은 「서호십경」, 옛 양천현청이 있던 궁산에서 읊은 「양천팔경」 등도 마찬가지이다. 풍경을 노래했지만 그 풍경 속에는 풍경을 즐기며 놀고 있는 사람들이 있었다. 전국 곳곳에 이런 정경이 펼쳐지고 그 속에 여가를 즐기는 사람들이 있었다.

  이러한 관찰자적 관점이 아니라 주로 행위자적 관점에서 부른 한글가사가 있다. 1844년(헌종 10) 한산거사漢

山居士라는 필명의 작가가 지은 「한양가漢陽歌」는 1,528구 764행의 장편 한글가사로 '놀이'라는 행위적 관점에서 한양의 문화를 노래하여 19세기 한양의 풍속을 잘 보여주고 있다. 먼저 한양의 지리와 역사를 서술하고, 궁궐, 관청 등의 공간을 구분하여 각각의 공간에서 행해지는 놀이 문화를 설명하였다. 마지막으로 한양의 볼거리를 열거하면서 구경할 것을 권유하는 구성이다. 이 가사에서는 한량들의 각색놀음과 성청놀음, 선비들의 시축놀음, 공물방 사람들의 선유놀음, 포교의 세찬놀음, 각사 서리들의 수유놀음, 대갓집 겸종들의 화류놀음, 편사놀음, 호걸놀음, 재상의 분부놀음, 백성의 중포놀음, 승전놀음 등 당시 한양 사람들의 놀이 문화를 망라하고 있다. 「한양가」에 나타난 '노름' 또는 '놀음'은 오늘날의 '놀이'를 가리킨다.

놀이는 사전적으로 "여러 사람이 모여서 즐겁게 노는 일, 또는 그런 활동" 내지는 "인간이 재미와 즐거움을 얻기 위해 행하는 모든 활동"이라는 뜻을 가지고 있다. 여가와 놀이는 일맥상통하는 뜻을 지닌다.

우리 조상의 놀이가 어디 이것뿐이겠는가. 차전놀이, 씨름, 격구, 주사위놀이, 비석치기놀이, 물놀이, 쥐불놀

이, 백중놀이, 구슬놀이, 연날리기 등이 있고, 여기에 홍수 때 불어난 물을 구경하는 관창觀漲 놀이, 여름철 계곡물에 발을 씻는 탁족濯足 놀이 등 수없이 많다. 근대 이후에는 서양에서 들어온 다양한 놀이 문화까지 보태져 우리의 여가 생활은 더욱 풍요로워졌다. 현대인의 여가 생활에는 각종 스포츠나 문화 예술에 참여하거나 관람하는 것, 취미오락 활동, 관광과 여행, 기타 서비스 봉사 활동 같은 사회 활동이 포함된다.

그런데 이러한 구경과 놀이 같은 여가 활동이 인간에게 왜 필요할까? 여가의 활용은 우리 삶에 어떤 의미를 가질까? 여가는 과연 어떻게 정의할 수 있을까? 여가를 행위와 관람 두 가지를 모두 포괄하는 개념으로 정의할 때, 행위자와 관람자 모두 여가 활동을 하는 것으로 판단할 수 있으며, 객관적·주관적으로 정의될 수 있다.

객관적 정의는 시간을 수치로 구분하는 것이다. 생계와 관련된 행위를 노동으로 규정하고 이 노동과 생리적 행위 외의 행위를 하는 시간을 여가로 규정하는 관점이다. 이 시간은 자유재량시간으로, 스스로 참여와 관람을 자유롭게 결정할 수 있는 시간이다. 직장인의 경우 여섯 시간 자고, 출퇴근에 두 시간, 식사하는 데 세 시간, 화

장실 등 미용에 두 시간, 근무에 아홉 시간을 쓰고 귀가하여 두 시간 동안 휴식과 TV시청을 했다면 노동과 생리 외의 자유재량시간은 두 시간이 된다. 이 두 시간이 노동과 생리로부터 해방된 객관적인 여가 시간이다. 이렇게 모든 사람의 노동과 생리 시간, 그리고 여가 시간은 객관적 수치로 표시될 수 있다.

또한 활동 자체를 객관적으로 정의할 수 있다. 어떤 사람이 노동이나 생리를 위한 시간 외의 자유시간에 동호인 모임을 갖거나 조기축구 같은 운동을 하거나 꽃꽂이, 바둑 등을 한다면 바로 그 활동을 하고 있는 시간을 여가 시간으로 구분하는 것이다. 일반적으로는 이러한 활동을 여가 활동으로 간주한다.

그러나 객관적으로 여가를 정의하는 데는 문제가 있다. 부부가 마트에서 장을 보는 활동이나 축구선수가 조기축구회에서 운동하는 것은 여가인가 아닌가. 시나리오 작가가 저녁시간에 TV시청하는 것은 여가인가 아닌가. 이처럼 여가를 자유재량시간으로 간주하거나 그 시간에 하는 활동만으로 정의하는 것은 한계가 있다.

따라서 자유재량시간이나 그 시간의 활동을 여가로 규정할 수는 있다 하더라도 정작 그 활동을 하는 사람

이 그것을 여가로 간주하는지 여부가 중요하다. 자유재량시간에 하는 활동이더라도 강제된 활동이라면 여가로 느끼지 못할 것이다. 예를 들어 주말에 회사 등산 모임에 억지로 참여해야 한다면 객관적으로는 노동 외의 시간에 하는 활동이므로 여가로 분류되겠지만, 이미 부자유하고 불편한 심리 상태에서 하는 유사 노동이 될 것이다. 따라서 단순히 자유시간과 그 활동이 아니라 그 시간과 활동을 노동과 생리 외의 휴식으로서 유용하게 활용하는가, 편안함과 자유를 느끼는가와 같은 심리 상태가 여가를 정의하는 데 중요한 요소가 된다. 자신이 어떤 시간과 활동을 외부의 강압 없이 스스로 결정하고 관리하는 심리 상태를 여가로 정의할 수 있는 것이다.

이와 같은 주관적 정의에도 한계는 있다. 아무런 욕심 없이 늘 명상을 하는 어떤 명상가는 심리적으로는 안정적이고 자유롭겠지만 그가 하는 활동의 전부인 명상을 여가 활동이라고 할 수는 없을 것이다.

따라서 여가를 객관적이나 주관적 어느 하나로 규정할 수는 없다. 다만 자유시간과 그 시간의 활동을 하는 참여자 또는 관람자 모두 그것에서 심리적 안정을 가질 수 있어야 진정한 여가라고 할 수 있을 것이다.

현대의학과 과학기술의 발달로 120년을 산다는 시대, 4차 산업혁명으로 정보화와 자동화가 진행되어 그간 인간이 노동으로 간주했던 활동들이 기계와 AI에게 넘어가는 시대로 접어들고 있다. AI와 빅테이터가 내장된 로봇이 거의 모든 일을 완벽하게 처리하는 시대가 온다면 인간은 여가를 어떻게 활용하는 것이 바람직한가? 남는 시간을 어떻게 활용할 것인가?

　국가의 재정 시스템으로 국민 개개인의 기본 생존권을 보장한다는 전제하에서, 개인의 육체의 건강과 심리적 안정을 구하고, 사회적으로는 편익이 생기도록 하고, 경제적으로도 도움이 되는 활동이 앞으로의 여가로 평가될 것이다. 이러한 육체적·심리적·사회적·경제적 여가 활동에 방해가 되는 것이 바로 현대인의 스트레스이다. 스트레스는 다분히 주관적인 면이 강하지만 스스로 자신에게 스트레스가 되는 요인들을 제거하고, 불가피한 스트레스 속에서도 긍정적인 심리 상태를 유지하도록 노력하는 것이 중요하다.

　우리 조상의 놀이 문화에서 현대인의 스트레스 해소 방안을 찾아볼 수 있지 않을까 싶다. 사계절이 뚜렷하기 때문에 계절마다 꽃놀이, 물놀이, 뱃놀이, 썰매놀이를

즐겼고, 절기마다 쥐불놀이, 윷놀이, 화전놀이, 연등 날리기, 단오 그네뛰기, 백중놀이, 거북놀이, 순성놀이, 답교놀이 등을 즐겼다. 또한 산과 강, 바다가 모두 있는 자연환경에 따라 유산, 유수 등의 유람 문화가 발달했다. 한강, 대동강, 낙동강 등 큰 강에는 곳곳에 볼거리와 즐길 거리들이 있었고, 고기잡이와 낚시를 즐기는 사람들이 많았다. 지리산, 월출산, 내장산, 월악산, 설악산, 금강산, 묘향산, 백두산 등은 사계절마다 다른 색의 옷을 입었고, 기암괴석이 즐비하거나 녹음이 우거지거나 폭포가 장관을 이루는 등 개성이 풍부해 등산 문화도 발달했다.

우리는 지정학적으로는 매우 곤란한 역경을 자주 맞닥뜨리지만, 황량한 사막 지대나 너무 더운 열대지역이나 동토의 땅과는 달리 자연의 혜택이 너무나 크고 고마운 금수강산에서 살고 있다. 이러한 좋은 환경을 잘 활용하면서 적절한 스트레스 해소 방안을 찾고, 육체적 건강과 심리적 안정, 사회경제적 편익 등을 추구한다면 우리 옛사람들이 그러했던 것처럼 오늘날의 우리도 슬기로운 여가 생활을 향유할 수 있을 것이다.

심리적 불안은 주로 고독에서 오기 때문에 사회나 직

장, 혹은 온라인에서 동호인을 만나는 것도 좋은 여가 생활이 된다. 동호회를 만들거나 가입해서 여행, 등산, 낚시 등을 함께할 수 있다. 고독에서 벗어날 뿐 아니라 공통의 애호를 공유하여 애호 외의 다른 조건들을 제거하게 되면서 인간소외 문제에도 대안이 될 수 있다.

현대사회는 육체노동이 줄어들고 정신노동이 늘어가는 추세이기 때문에 기초 체력을 유지하는 것도 매우 중요한 사안이 되었다. 육체적 건강을 위해서는 이전보다 많은 시간을 운동에 투자해야 한다. 여가 활동으로 근력을 보강할 수 있는 헬스, 자전거, 등산 등을 보다 적극적으로 고려할 필요가 있다.

그러나 개인의 여가 활동이 사회경제적 폐해를 가져오거나 사회적 위화감을 조성한다면 바람직한 여가라고 할 수 없을 것이다. 현재와 미래에 현실적으로 부딪칠 수 있는 문제에 대해 고전에서 옛사람들의 지혜에서 찾을 수 있을 것이다.

이 책에서 조상들의 여가 생활 아홉 가지를 언급하였으나, 우리 고전에서 글 조각이라도 발견할 수 있는 것들을 가지고 언급한 것일 뿐 여가 생활의 전모를 보인 것이 아니다. 이 책을 읽는 분의 너른 아량을 기대한다.

## | 참고문헌 |

강명관(2001), 『조선사람들, 혜원의 그림 밖으로 걸어나오다』, 푸른역사.

고동우(2020), 『여가학의 이해』, 세림출판.

고태규(2017), 「삼국사기를 중심으로 한 삼국시대 여행史 연구」, 『관광 연구저널』 31-3.

규장각한국학연구원(2009), 『조선양반의 일생』, 글항아리.

김병일(2019), 『퇴계의 길을 따라』, 나남.

김선화·이재근(2014), 「한강(漢江)의 역사문화경관 연구」, 『한국전통조 경학회지』 32-2.

김종래(2005), 『유목민 이야기』, 꿈엔들.

김한규(2020), 『동아시아의 창화 외교』, 소나무.

김효정(2020), 『조선 후기 바둑 취미의 확산과 그 문학적 형상화』, 성균 관대 석사학위논문.

박승진(2003), 「탑골공원의 문화적 해석」, 『한국조경학회지』 30-6.

서울역사편찬원(2019), 『근현대 서울 사람들의 여가생활』, 서울책방.

_____(2018), 『일제강점기 경성부민의 여가생활』, 서울책방.

_____(2019), 『한양 사람들의 여가생활』, 서울책방.

서울특별시사편찬위원회(2012), 『서울의 누정』.

_____(2001), 『한강의 어제와 오늘』.

손해식(2003), 『현대 여가사회의 이해』, 백산.

송지원(2012), 『한국음악의 거장들』, 태학사.

송찬섭 외(2018), 『근대적 일상과 여가의 탄생』, 지식의날개.

신승운(2004), 「예겸의 『봉사조선창화시권』에 대한 연구」, 『서지학연구』
28, 한국서지학회.

심경호(2016), 「18~19세기 서울의 도시공간」, 서울역사박물관.

안대회(2007), 『선비답게 산다는 것』, 푸른역사.

오상훈(2006), 『현대여가론』, 백산.

요셉 피퍼(2011), 김진태 옮김, 『여가와 경신』, 가톨릭대학교출판부.

이동순·이동춘(2011), 『도산구곡 예던 길』, 대가.

이동화(2015), 『퇴계 예던 길을 걷다』, 중문출판사.

이장영(2004), 『여가』, 일신.

이지양(2007), 『홀로 앉아 금을 타고』, 샘터.

이하상(2008), 『한시와 낚시』, 소와당.

장호찬 외(2020), 『현대인의 여가생활』, 한국방송통신대학교출판문화원.

정광현(2002), 『레저와 생활』, 학문사.

정치영(2014), 『사대부, 산수 유람을 떠나다』, 한국학중앙연구원출판부.

한국학중앙연구원, 『한국민족문화대백과사전』, http://encykorea.
aks.ac.kr/.

한정주·엄윤숙(2007), 『조선 지식인의 독서 노트』, 포럼.

황병기 외(2012), 『길 위의 인문학』, 경향미디어.

# 여가, 선인들의 지혜와 여유

1판 1쇄 발행 2021년 10월 21일

지은이·황병기
펴낸이·주연선
책임편집·한재현

## (주)은행나무

04035 서울특별시 마포구 양화로11길 54
전화·02)3143-0651~3 | 팩스·02)3143-0654
신고번호·제1997-000168호(1997. 12. 12)
www.ehbook.co.kr
ehbook@ehbook.co.kr

잘못된 책은 바꿔드립니다.

ISBN 979-11-6737-084-6 (93600)